紫色大稻埕

繁 華 之 夢 的 時 光 旅 圖

三立電視╳青睞影視

製作‧著作

緣起

從歷史側身走過的一代

　　2009年，謝里法教授的六十萬字小說《紫色大稻埕》出版後，活躍於謝老師字裡行間的1920～40年代臺灣少年美術家們，一直是志於用影像保留歷史的青睞影視心中的夢幻題材。講述清朝時期臺灣客家人的電影《一八九五》、重新描繪1970年代客家家庭移民到三重，隔著淡水河遙望希望之都的戲劇作品《在河左岸》、即使在賀歲片《雞排英雄》裡都特別放進老歌〈望春風〉，並找李天祿老師兒子陳錫煌老師，指導男主角學習布袋戲偶操作、電影《大稻埕》裡讓全臺超過三百多萬人次觀眾認識了郭雪湖老師的畫作〈南街殷賑〉和蔣渭水醫師，這些都是青睞影視努力述說臺灣故事的影視作品。

　　臺灣本土的故事過去一直不受重視，甚至被刻意掩蓋，真相難尋。幸好近年民間有一股力量開始自己追尋、自己挖掘，當然也就發展到影視作品上。青睞影視的創辦人葉金勝家族在大稻埕已傳承了五代，因此針對大稻埕有一系列作品，從1999年電影作品《天馬茶房》，到2005年戲劇作品《浪淘沙》都持續關注大稻埕題材。《紫色大稻埕》更是臺灣第一部以畫家生平為主的戲劇作品，就

像謝里法老師所說：「如果將這些故事放進學術的冷凍庫未免無情。」因而開始創作成小說。而我們也秉持著這樣的精神，將六十萬字小說改寫擴充成五十萬字的劇本，並將當年的茶行以及永樂座的戲劇發展加入，在文化部和三立電視臺的全力支持下，完成了《紫色大稻埕》的戲劇作品版本。

　　《紫色大稻埕》以電影手法拍攝，以精緻的作工留下臺灣藝術史，期待讓1920～40年代的精采與無奈、榮耀與沮喪，都能如實保留，不在臺灣人的集體意識中缺席。

　　在我心裡還有一個沒有完成的「野心」，就是讓一群同時代的人物，不僅是美術界，甚至文學、音樂、戲劇、教育及財經等各界人士的活動，在臺灣土地的舞臺上能有效地貫串成一齣戲，那麼畫家出現在一個整體的文化活動中，才更能衡量出他們應有的分量，從而襯托出更寬廣的人生格局。──謝里法

楔子

阮的青春夢、自由夢、戀愛夢

1924年，臺灣已被日本統治了將近三十年。大稻埕的永樂座才剛落成，宜蘭線鐵路年底就要通車，臺北大橋也快蓋好。淡水河上，戎克船南來北往，殷賑南街，人潮絡繹不絕，是臺灣面對世界的門戶，也是民主文化發芽的土壤。

新建的江記茶行，氣派優雅，滿溢茶香，女人低頭揀茶枝，男人肩上扛茶箱。生意人喝茶論經濟，文化人飲酒說理想。老闆江民忠眼光獨具，生意通四海，三名妻妾攜手同心，打理內外。唯有獨子逸安，心不在茶行……

七彩的青春夢

青春少年，七彩人生，手中的畫筆，要畫出怎樣的臺灣風景？茶行少爺江逸安愛畫畫，想考美術學校，卻掙脫不了繼承家族事業的壓力。考上臺北工業學校的郭雪湖，放棄大好前程，只想畫出眼前的真實風景。

日本美術老師石川欽一郎和鄉原古統，帶來現代美術思潮，影響了多少青年學子。素描、水彩、油畫、膠彩……黑白的山水從此有了色彩，熱帶島嶼，奔放的光影，倪蔣懷、陳澄波、顏水龍、廖繼春、陳植棋、李石樵、楊三郎、郭雪湖、林玉山、陳進、林阿琴……這些名字和作品，在帝展、臺展、臺陽展裡發光發熱，他們筆下的臺灣風景，成為後人永恆的回憶。

永遠的自由夢

1895年，竹竿綁（鬥）菜刀的武裝抗日，在1920年代轉為遊行抗議的文裝抗日。由臺灣文化協會主導，爭取臺灣議會設置的請願運動已進行了好幾次。因為「治警事件」被捕的蔣渭水等人，暫時出獄面臨審判。臺灣人沒有因此氣餒，反而更加團結。

在政治上爭取自治，走向現代民主；在文化上創新獨立，畫熟悉的家鄉，唱自己的歌，演臺灣的故事……在被壓抑限制的土壤裡，奮力開出自己的花。從廈門回來大稻埕的石銘，在自家宅院成立了銘新劇團，他要把自由進步的思想觀念藉由戲劇演出傳達給大眾，破除迷信，擺脫傳統，創造命運。就在熙攘往來的南街上，一位鄉下女孩慌亂卻堅定的眼神吸引他的目光，那正是他等待已久的女主角──莊如月。

迷離的戀愛夢

童養媳的莊如月為了尋找自己的未來，離開宜蘭養家，來到繁華的大稻埕。永樂座演出的京劇、南管、新劇、電影……讓人眼花撩亂。宜蘭同鄉蔣渭水先生的演講讓如月停下腳步，想要聽得更清楚。石銘一眼看出了如月的潛力，如月站上舞臺，成了眾人的焦點。逸安想畫出如月的美，石銘卻成就了如月的夢。

家裡安排的相親對象彩雲，溫柔婉約，是逸安永遠的後盾；如月獨立堅強，舞臺上不停歇的腳步，讓逸安怎麼也追不上。憤世嫉俗的石銘，曲折顛簸半生，終於回到家的港灣……

只想專心畫畫，不想成家的雪湖終於遇到他一生的知己──林阿琴。家世貧富的差距，阻擋不了兩人的真心，不畏艱難，攜手同行。

===== 第一部 =====
時光旅圖
走進歷史裡的大稻埕

第一章
場景：
重現舊日時光

臺灣場景
新芳春茶行、迪化街歷史建物、板橋435藝文特區、剝皮寮歷史街區、臺灣大學徐州路校區、宜蘭國立傳統藝術中心、東之畫廊

美國場景
金山大橋、Fort Baker海邊、Sausalito海邊、海上遊艇、舊金山市山坡街景、藝術宮、望海山莊

日本場景
江戶東京建築園、小金井公園

第二章
歷史容顏：
戲劇裡的真實

陳植棋、陳澄波、郭雪湖、石川欽一郎、鄉原古統、蔡雪溪、李石樵、倪蔣懷、楊肇嘉

第三章
美術：
穿越時空的魔法師

第四章
服裝：
不同於中國的臺灣美學

═══════ 第二部 ═══════

重溫舊夢
紫色大稻埕影視小說

第一部

時光旅圖——

走進歷史裡的大稻埕

《紫色大稻埕》是一齣以美學與歷史為旨的戲劇作品，

製作單位亦用最嚴謹的考究與鑽研，

將那些隱身於建築、服裝、美術、音樂、戲劇之後的歷史大稻埕，

一塊塊拼湊了起來。

◆ ◆ ◆ ◆

透過幕後製作紀錄，

帶您細細體驗大稻埕的舊日風華。

第 一 章

場景：重現舊日時光

歷史總匯三明治

讀 歷史的時候，常常會覺得零碎片面互不相干，就像是未組合之前的三明治原料：政治史、藝術史、貿易工業史、飲食服裝演變史等不同夾層獨立發展、各自為政，難以想像全貌。這些公共空間的巨觀歷史，似乎與私人生活的微型演變毫不相關，但在《紫色大稻埕》中，這些看似天南地北、涇渭分明的歷史卻不著痕跡地融合在一起，首度完整呈現了當代臺灣生活的史跡面貌。

不論是在永樂市場對面的「雪溪畫館」，被蔡雪溪的觀音神像描繪技巧啟蒙的少年畫家郭雪湖；還是日本美術家石川欽一郎門下，全力挹注美術畫壇的礦產企業家倪蔣懷；或是臺灣總督府醫學校畢業，在大稻埕開設大安醫院、立志醫世醫民、投身議會，設置請願運動的宜蘭醫生蔣渭水；這些社會角色看似迥異的歷史名人，卻都被穿梭交錯的時空凝結在大稻埕，成了臺灣的命運共同體。

1920年代的大稻埕，經歷的是臺灣茶葉外銷歐洲的貿易黃金年代，品茗喝茶的精緻文化開始在茶行綻放。蔣渭水從宜蘭引進甘泉老紅酒後，文人雅士清談對酌的飲酒文化也從「春風得意樓」、「江山樓」等地開始廣為流傳。而明治維新全面西化帶給日本人的餐飲解放，也豐富了殖民地臺灣的多元飲食生活，像是喫茶店、咖啡廳、三明治、下午茶、西式甜點長崎蛋糕等柴米油鹽醬醋茶的基

礎生活演變，就是當時大稻埕飲食男女最基本的生活寫照。

　　《紫色大稻埕》原著作者謝里法老師曾說過，臺灣美術史若是被抽離歷史脈絡單獨看待，就絕對感覺不出當代藝術家的歷史地位與重要性，只有將畫家們的生命放進整體的歷史脈絡中，才能完整呈現出創作者應有的社會分量與生命格局。電視劇《紫色大稻埕》的歷史格局，正在其結合臺灣政治變遷與市井小民生活，從布衣百姓、畫家工匠到知識菁英；從大稻埕茶行焙籠間的揮汗壯丁、揀茶閒話家常的女眷、到永樂座舞臺上千變萬化的女伶面孔，完整呈現了當時的臺灣生活面貌，讓看似獨立發展的各種歷史時空縱橫交織，生動活潑又具體地講述臺灣人的生命故事，才更能深入領悟每個歷史層面的特殊性。臺灣史因此不再是彼此平行隔離的線條，而是立體存在的共同生命經驗。

　　《紫色大稻埕》橫跨臺灣、美國舊金山、日本東京三地取景，拍攝超過三十處古蹟與歷史建物，陳設多達五十個戲中場景，藉著景物的重建，過往的時光也漸漸浮現眼前。

臺灣場景

江記茶行（臺北市定古蹟 —— 新芳春茶行）

　　氣派典雅、寬敞雍容的江記茶行，是借用臺北市民生西路的市定古蹟「新芳春茶行」拍攝。新芳春不只是當年大稻埕最具規模的大戶茶行，也是少數結合貿易茶行、焙籠間與主人宅邸的多功能建築。2011年興富發建設修復工程後更是煥然一新，重現茶行當年輝煌氣勢。

葉天倫導演勘景時，第一次走進整修前的新芳春茶行一樓，就被迎面而來的挑高木梁寬敞空間給懾服，凝結現場的數十年歷史時空，不只一言道盡茶行當年盛況，也讓人悠然神往地想像起謝里法老師筆下，1920年代那群年輕氣盛、心中有著無限未來的藝術家

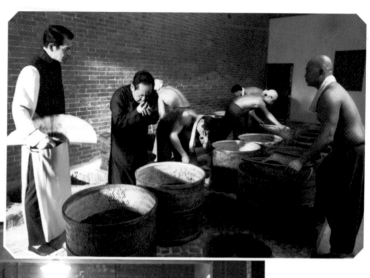

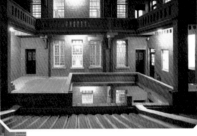

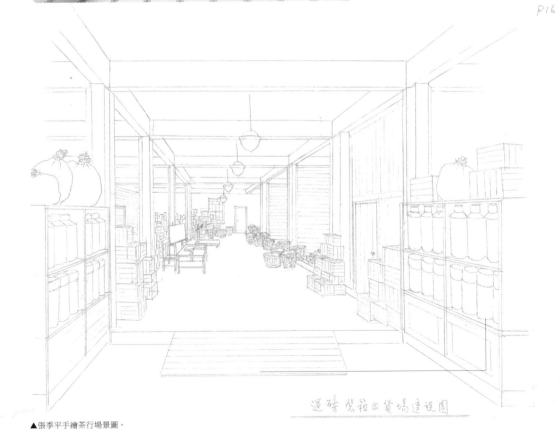

▲▲興富發建設提供，攝影：汪忠信、盧春宇

P16

還帶裝箱出貨場透視圖

▲張季平手繪茶行場景圖。

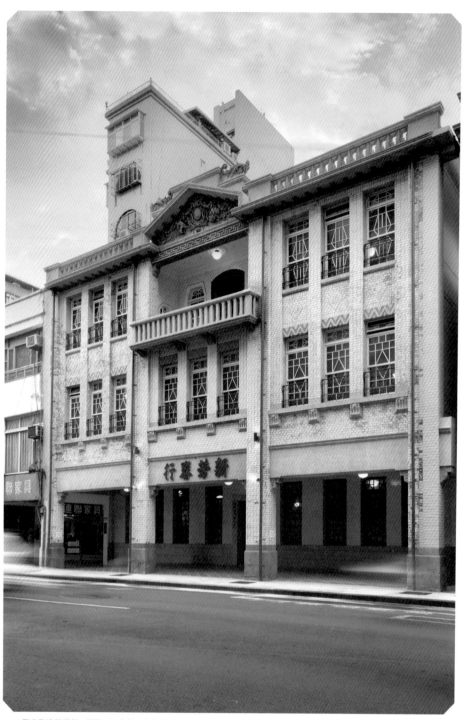

▲興富發建設提供．攝影：汪忠信、盧春宇

們，在日暮時分相約茶行，隨著留聲機唱盤音樂，在宅邸寬敞空間翩然起舞的浪漫畫面。

擁有八十幾年歷史的新芳春茶行整修後煥然一新，重現當初的風華，也成就了電視劇中江記茶行的氣派身影。

大安醫院／《臺灣民報》辦公室（迪化街歷史建物）

在向蔣渭水之孫，也是蔣渭水文化基金會的執行長蔣朝根先生請教後，我們才知道原來大安醫院和《臺灣民報》辦公室之間是相通的，這樣的設計是為了方便蔣渭水先生兼顧兩邊的事務，也因此凸顯他醫國、醫人的雙重身分。

民報辦公室裡的桌椅、油印機、刊物、文件和標語等物件，都是劇組各方蒐集資料並參考蔣朝根先生所提供的原物，重新復刻出的文物。

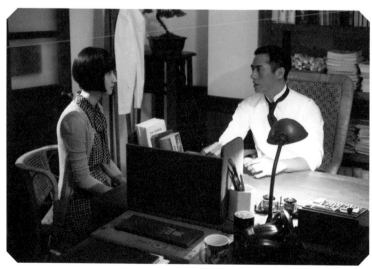

Colour喫茶店 / 明月亭（迪化街歷史建物）

　　在日本，喫茶店（Kissa-ten）最早是賣茶的，就像中國的茶館。咖啡跟著西洋文化傳入後，明治初年便開始出現了賣咖啡的店。1888年，鄭芝龍的後裔鄭永慶在東京開了第一家文藝沙龍「可否茶館」，用的還是「茶館」的名稱，「可否」是當時咖啡的音譯之一。店裡擺了許多書籍雜誌，二樓還有舉辦美術、音樂、戲劇活動的場地，可惜當時風氣未開，最終因經營不善而結束。

　　1900年法國舉辦「巴黎萬國博覽會」，在臺北茶商公會爭取下，設立了「臺灣喫茶店」，成為之後各大博覽會中的臺灣特色。後來在日本的「第五回內國勸業博覽會」中，有女侍服務的「臺灣喫茶店」廣受好評。於是總督府遂委託中澤安五郎在東京銀座開設「烏

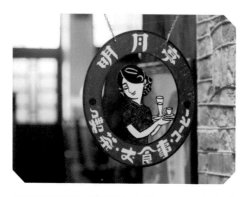

龍亭」推廣臺灣茶，據說這是歷史上第一家有女侍的喫茶店。

日本第一家café誕生於1911年的銀座。畢業於東京美術學校的畫家松山省三，因為常聽留法的畫家老師黑田清輝不斷提起巴黎的café，心生嚮往，於是找了朋友合資，由戲劇家小山內薰命名為Café Printemps，即「春天咖啡」。會員都是當時一流文士和年輕畫家，森鷗外、谷崎潤一郎等皆是座上嘉賓。留聲機裡放著西洋音樂，門口的白灰泥牆上有文人畫家即興的詩文塗鴉。不知是不是受到「烏龍亭」影響，和巴黎的café服務生都是男性不同，Café Printemps聘用年輕女孩擔任侍者，結果大受歡迎。

約莫如此，「喫茶店」和「咖啡屋」的稱呼漸漸分道揚鑣，只供

▲張季平手繪咖啡廳場景圖。

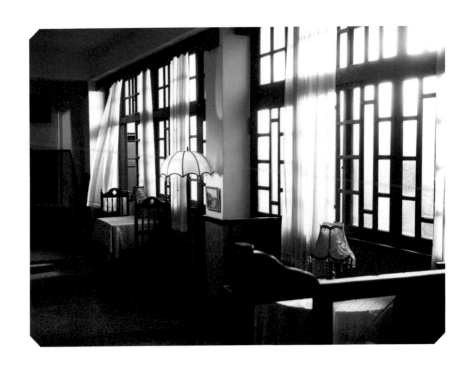

應咖啡、茶、汽水、果汁與洋菓子的，就稱為「喫茶店」；提供西洋料理、酒精飲料，並有「女給」（Jo-kyuu）陪伴的，就叫カフェー（咖啡屋）。

　　這股西洋飲食與文藝沙龍的風氣也漸從日本吹向臺灣。カフェーライオン（Café Lion）於1912年在臺北新公園開張，除了咖啡、酒和法式西餐，後來增建的二樓也可舉辦展覽會和小型表演。第一次來臺任教的畫家石川欽一郎就是在此舉辦每月一回的「臺北番茶會」，不時也舉辦演講或畫展，也曾提供自己的寫生作品供會員賞析。

　　1931年，大稻埕有了臺灣人開設的「維特咖啡」，老闆是畫家楊三郎的哥哥楊承基，後因生意清淡改營酒家，原先在此工作的廖水來與王井泉便另起爐灶，先後開設了「波麗路」西餐廳與專賣臺菜的「山水亭」。

這兩家店有名的不只是菜色，更是當時文藝界著名的聚會場所。「波麗路」除了展示臺灣畫家的作品，老闆廖水來更身兼贊助人與經紀人的角色。謝里法老師在《日據時代臺灣美術運動史》中便寫道：「當大家談起巴黎畫派而聯想到蒙巴爾納斯的Dome和Retonde等咖啡廳的同時，論及我們臺灣的美術運動，也就無法不提到波麗路咖啡廳和廖老闆來。」

　　「山水亭」的老闆王井泉也同樣熱心，當時南部的畫家們北上，時常借住在「山水亭」樓上。他不但支持出版《臺灣文學》雜誌，更與張文環等人組織「厚生演劇研究會」，1943年在「永樂座」公演的《閹雞》，轟動一時。

　　如月工作的「Colour喫茶店」和後來開設的「明月亭」，正是呼應這樣的所在，虛實交錯間讓人遙想起當年畫家文人的風情。雪湖和逸安談著追求夢想的執著和挫折、陳植棋躲避警察的追趕、陳澄波和石川老師討論畫作、「臺陽美術協會」成立的爭議，以及戰後臺灣省展的慶功宴，全都被巧妙地設計發生在這裡。

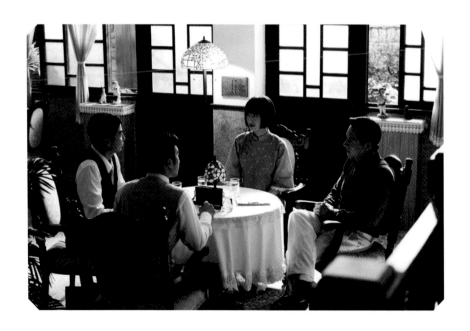

永樂座

　　由錦記茶行老闆陳天來發起投資興建的「永樂座」，1924年在大稻埕永樂町落成開幕，樓高四層，外觀華麗，窗飾為四座藝術女神像的雕塑。內部設備完善，有一千多個座位，和當時臺北城內的日式劇場和電影院不同，是專屬臺灣人的表演場所，也是大稻埕最重要的民眾集會中心。

　　開幕首演就請來了上海樂勝京班演出海派京劇，這也反映出當時大稻埕的舞臺表演趨勢。除了京劇，南管戲、歌仔戲、中國其他的地方戲、歌舞和電影，更是當時剛興起的新劇演出最重要的舞臺。

　　1931年，蔣渭水先生病逝，8月23日在永樂座舉行「故 蔣渭水先生之臺灣大眾葬儀」，共有五千多名群眾從各地趕來送別，場面浩大哀戚，引起總督府的高度關切，甚至還讓臺北的武裝警官集中部署於大稻埕，嚴加戒備。

永樂座外觀：板橋435藝文特區

　　為了呈現當年永樂座戲院大氣磅礴的繁榮景象，劇組找遍全臺特色建築，最終選定外觀最為接近的板橋435藝文特區。

　　此處原為眷村，1963年葛樂禮颱風

▲1964年蓋的巴洛克建築，採希臘式山頭及多立克柱式。

時遭到淹沒。隔年新建歐式新古典主義風格的「中正紀念堂」，作為國軍退除役官兵輔導委員會主計人員訓練中心。退輔會於1996年搬遷，此後園區荒廢閒置多年，後由新北市政府文化局接手管理，重修打造成現在的藝文特區

▲ 永樂座，演不完的悲歡人生，訴不盡的輝煌時代。

▲ 《狸貓換太子》《終身大事》《金色夜叉》《鬪雞》《火燒紅蓮寺》，每一張吊掛大海報都是手工上色繪製，長度超過250公分，須以吊車吊至三層樓高懸掛，每款都還須製作搭配戶外張貼的海報、傳單等。

永樂座舞臺、觀眾席、後臺：
臺灣大學社會科學院徐州路校區

　　隱身徐州路上的臺大社科院校園屬於巴洛克式紅磚建築，其前身是1919年設立的「臺灣總督府高等商業學校」，1947年被臺大接收給法學院使用，再設立管理、社會科學等院，是臺大文法商類組的大本營。大門及部分建築在1998年被指定為市定古蹟。目前持續整修中的挑高大禮堂，不僅建築物本身是古蹟，裡面的原木長凳座椅也歷史悠久。

　　《紫色大稻埕》美術組動用了兩層高臺架，將舞臺及禮堂內部四周掛上深色大紅布幔，加上大型的手繪舞臺布景與劇團海報，讓大禮堂搖身一變成為1920年代大稻埕新開幕的永樂座舞臺，上演近百年前的歷史記憶。

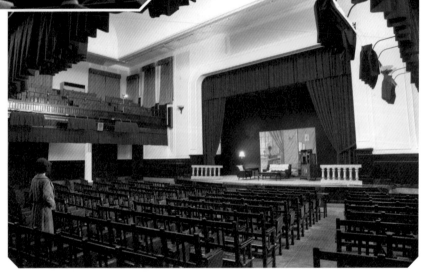

雪溪畫館／繡莊店（剝皮寮歷史街區）

　　畫館內的佛像畫由美術組臨摹呈現，演員們也都特地去上了畫佛像和裱褙的課程。

　　繡莊店裡面的各式繡品和用具都是真材實料，由府城光彩繡莊之映縷門、成功繡莊兩家繡莊借用提供，拍攝時也都有繡莊人員在現場提供專業技術指導。

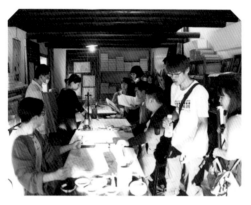

南街（宜蘭國立傳統藝術中心）

　　劇中的永樂町建築樣式陳設多半偏向南街，不論是永樂座、雪溪畫室或住「五崁仔」的郭雪湖家都在此方圓內。美術組以〈南街殷賑〉畫中的商店招牌為藍本，依樣訂製後放回宜蘭傳藝中心街道，從郭雪湖畫中還原出來的街景，巧妙地成了劇中郭雪湖當年最好的畫作靈感。

東之畫廊

　　1987年11月，東之畫廊舉辦「前輩畫家三少年特展——陳進、林玉山、郭雪湖」，這是臺展「三少年」入選後六十年，第一次三人聯展。此次拍攝重回當時現場，是難得的機緣。

　　東之畫廊位於臺北市忠孝東路阿波羅大廈，展示面積六十八坪，空間規畫整齊。創辦人劉煥獻，畢業於臺北師範藝術科與師大美術系，從事畫廊經營資歷四十年。自1987年獨資成立以來，不斷介紹前輩畫家經典作品，在臺灣美術百年演化過程，見證了歷史。

美國場景

　　郭雪湖晚年因兒女都在美國讀書就業，於1978年定居加州舊金山灣區東部的Richmond，畫室取名「望海山莊」，因窗前可遠眺海洋，遠山輪廓近似觀音山，郭雪湖常遠眺窗外，思念故鄉。定居美國後，郭雪湖仍然四處寫生，住家附近的後山及舊金山各處美景，都是他駐足之處。

　　劇本寫作之初，兩位編劇和統籌葉丹青就特地前往採訪近百歲的郭夫人林阿琴女士，及其兒女、孫子，他們提供了許多珍貴的一手資料，包括早年的照片、速寫手稿、日記、畫作真跡等。也在公子郭松年先生的帶領下，把郭雪湖經常寫生的地點走了一遍，更加了解其作畫的心境和晚年的生活。

▲▶ 望海山莊與林阿琴女士

這些地方也都在拍攝時一一入鏡，重現郭雪湖的身影。從美國製片來臺開會到先行勘景、拍攝申請，前後來回超過兩個月的時間，做了最周全的準備。實際拍攝時間大約十天左右，地點有金山大橋、Fort Baker海邊、Sausalito海邊、海上遊艇、舊金山市山坡街景、藝術宮、望海山莊等地。

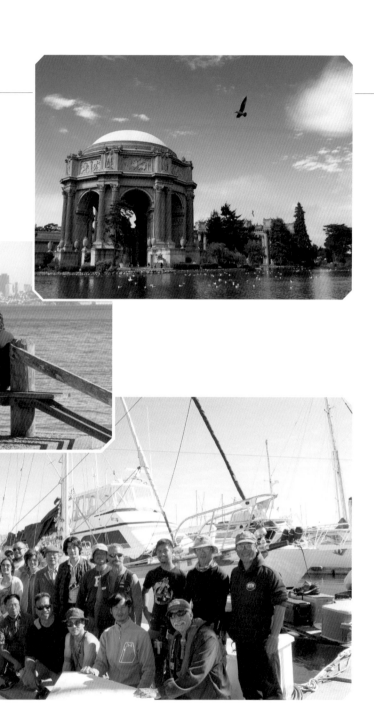

除了三位演員，劇組加上美國工作人員約二十多人，除了拍攝這些景點，還安排在遊船拍攝，想呈現出郭雪湖晚年思鄉情切卻無法回臺的心境。拍攝時工作人員必須擠在一艘小帆船上，海浪顛簸得讓人站不穩，但大家互相扶持幫忙，只為完成最好的畫面。

　　最後一天在「望海山莊」拍攝，晚上最後一場戲是由飾演郭雪湖的演員楊烈，即興創作唱出對故鄉大稻埕滿滿思念和愛的歌曲，唱完不禁落淚。結束後，聽不懂中文歌詞的美國收音師問我們，這首歌很好聽，是在唱什麼呢？工作人員簡單地以英語說明歌詞含意，就連語言不通的收音師都能感受到濃濃鄉愁，想必這就是最好的文化交流了。

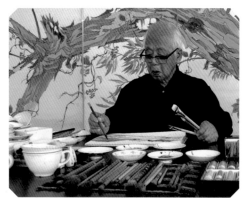

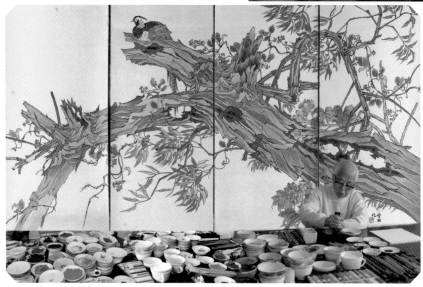

▲郭雪湖晚年於望海山莊作畫，郭雪湖基金會授權使用。

日本場景：
江戶東京建築園、小金井公園

江戶東京建築園建於1993年，為江戶東京博物館的分館，占地面積約七公頃。把原地保存不易的高文化價值歷史性建築物遷移至此修復保存，展示近代日本生活場景的動人細節。

明治初期創立的文具店「武居三省堂」，除了是本劇拍攝場景之一外，工匠親手打造的歷史人文風情也是宮崎駿最喜歡的建築，類似的空間也曾出現在《神隱少女》中。

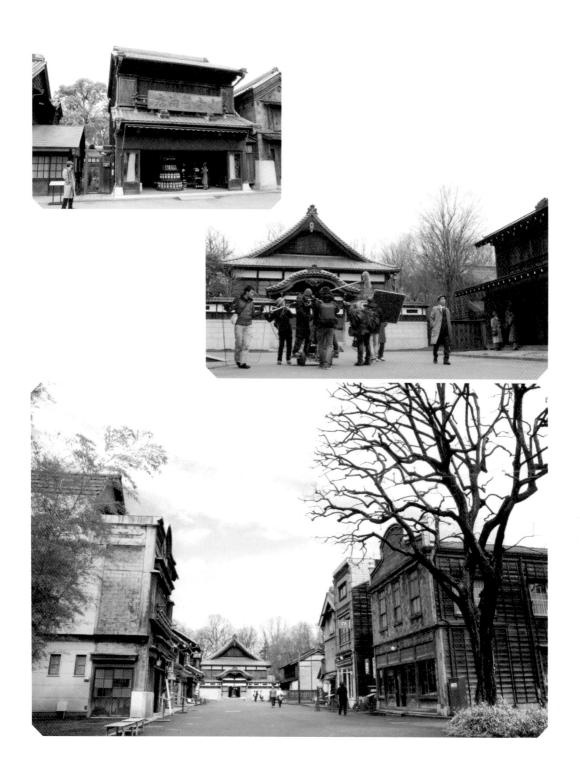

歷史容顏：戲劇裡的真實

一輩子的情誼——
「臺展三少年」 陳進、林玉山、郭雪湖

　　1927年，在日籍美術老師石川欽一郎、鄉原古統、鹽月桃甫的建議及愛好藝術人士的鼓吹下，總督府決定由臺灣教育會舉辦，比照日本帝展模式的「臺灣美術展覽會」，簡稱「臺展」。1938年後由臺灣總督府主辦，改稱「府展」，共舉行十六回，是臺灣日治時期唯一的官辦美展，也成為臺灣美術家們最重要的競技舞臺。

　　日本政府為了轉移方興未艾的民族自覺與社會文化運動，特別大力推動臺展。當時第一大報《臺灣日日新報》持續報導臺展成立與籌備經過，舉辦前一個月，更加密集刊載「臺展畫室巡禮」專欄詳盡報導，訪問畫家、介紹作品等，營造出濃厚的藝術氛圍，引起民眾對臺展的極度關心，競爭更是激烈。

　　及至公布入選名單，東洋畫部的三十幾幅作品中，臺灣畫家只有三位二十歲左右，名不見經傳的少年入選。知名的傳統水墨畫家蔡雪溪、呂鐵州、李學樵等人皆落選，眾聲嘩然，在報紙刊物上吵得沸沸揚揚。落選畫家們更在《臺灣

▲郭雪湖與作品〈南國邨情〉，郭雪湖基金會授權使用。

日日新報》報社三樓舉行落選展反擊權威，讓公眾評斷「臺展」評審標準何在。此後，傳統水墨畫逐漸式微，以寫生細膩畫法的東洋膠彩畫成為官展的主流。

陳進、林玉山和郭雪湖這三位入選的年輕畫家，無辜成為眾矢之的，在媒體上或被讚美或被痛批，反而知名度大增，被稱為「臺展三少年」。這三人日後不但年年入選臺展、府展，一生創作不輟直至晚年。

郭雪湖（1908～2012）本名郭金火，是三人之中最年輕，學歷最低，也是家境最不好的一位。正式拜師學習的只有「雪溪畫館」的蔡雪溪老師，此後全靠自學，總督府圖書館就是他最好的免費學校，郭雪湖幾乎天天報到，用功的程度讓圖書館員劉金狗看了十分感動，主動幫他申請特別閱讀席，1935年更獲得圖書館頒發十年一次的特別賞，賞金一百圓。

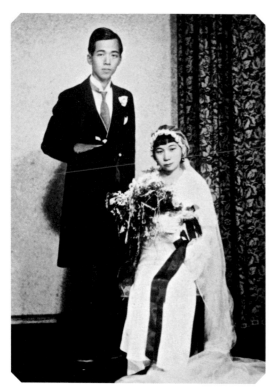
▲郭雪湖與林阿琴結婚照，郭雪湖基金會授權使用。

郭雪湖生活規律，每天晨起運動，終日作畫，從無假期。認識鄉原古統老師後，幫忙「栴檀社」畫展事宜，在「六硯會」東洋畫講習會教學，也參與了「臺陽美術協會」的成立。戰後與楊三郎合力籌組「臺灣省全省美術展覽會」，卻遇到和第一回臺展相反的爭議。「東洋畫」被認為是日本的藝術，戰後當然要

改回「國畫」，傳統水墨畫又變成主流，膠彩畫被意識形態排擠，作品越來越少。針對「中國畫？日本畫？」的爭議，郭雪湖曾說過，藝術本來是沒有國境之分的，不該一味爭論什麼才是國畫。畫家應重創作，這是天經地義的事，而不是仿效先人。二十世紀應該有二十世紀的新時代藝術，不該拘泥受限。

鄉原古統辭去教職離臺時，曾感嘆自己當了美術老師後，沒有多餘時間作畫，是個失敗的畫家，勉勵郭雪湖：「藝術工作是一輩子的事，要以終身事業來面對。」郭雪湖謹記老師教誨，戰後推辭了師大美術系的教職，一生專注致力於美術創作。

林玉山（1907～2004）出身於嘉義美街的裱畫店「風雅軒」，從小耳濡目染，公學校畢業後師學畫家伊阪旭江，更在陳澄波的鼓勵下赴日就讀「東京川端畫學校」。一年後趁假期返臺參加臺展，巧遇郭雪湖到嘉義寫生，原名金水的少年碰上金火，就此展開一輩子的情誼。郭雪湖〈南街殷賑〉在1930年第四回臺展獲得臺展賞，林玉山的〈蓮池〉不但得到一樣的獎項，還是特選。為了作畫，林玉山徹夜在嘉義牛稠山的蓮花池畔忍受蚊子叮咬，只為等候晨曦曙光的短暫片刻，即時畫下蓮花在點點金光閃耀中完美的綻放。這是林玉山的經典之作，更在2015年被文化部登錄為「臺灣國寶」，成為臺灣近代第一件國寶級畫作。

戰後，林玉山擔任嘉義中學美術教師，1951年轉往臺灣省立師範學院藝術科任教，直至退休。《紫色大稻埕》原作者謝里法就讀師大美術系時，就曾上過林玉山的課。

陳進（1907～1998）是新竹香山庄牛埔仕紳世家的女兒，父親經商致富，在地方政壇上也備受敬重，曾提供私人別墅作為牛埔公學校建校之用，後改名為香山公學校，陳進即在此就學。畢業後考上臺北第三高女，受到鄉原古統老師在繪畫上的啟蒙與賞識。1925年在老師的建議鼓勵下，赴日考上東京女子美術學校日本畫師範科。

畢業後入日本美人畫名師鏑木清方門下受其指導。

第一回臺展入選後，自1932年起便連續三年受聘為臺展東洋畫部審查員。1934年，以大姊陳新為模特兒所繪製的〈合奏〉入選日本第十五回帝展，成為第一位入選帝展的臺灣女畫家，並寫下九次入選帝展的輝煌紀錄。

1934年到37年間，每年度都會有一學期任教於屏東高女，在教學之餘，陳進常到附近部落寫生，創作多幅原住民生活題材的作品，如〈山地門之女〉〈杵歌〉等。

如此成就讓陳進遲遲未進入婚姻。但父親以陳進為榮，認為女兒成就勝過許多男人，並未催促婚事。直到戰後，陳進終於遇到支持她作畫一生的伴侶蕭振瓊先生，婚後四年生下獨子蕭成家。

那時蕭家和郭家離得不遠，兩家常有往來，林阿琴在孩子大了之後重拾畫筆，常向陳進請益。蕭成家和郭家小兒子郭松年年紀相近，兩人常在一起玩，蕭成家最怕被母親叫進畫室當模特兒，因為得站著不動好久。郭松年總是看到父親在畫室裡專心作畫，一日見門掩著，父親不在，一時興起學父親拿著畫筆在紙上亂塗一通，郭雪湖回來看到，勃然大怒，那畫都快完成了，而且交件在即，無奈之餘也只能重來了。

歲月匆匆，1987年臺北東之畫廊舉辦了「前輩畫家三少年特展：陳進、林玉山、郭雪湖」，這是三人六十年來首次聯展。「臺展三少年」早已白髮蒼蒼，再聚首卻仍聽到陳進精神奕奕地喊著郭雪湖、林玉山：「少年吧！」。

▲1992年，臺展三少年再度聚首，郭雪湖基金會授權使用。

人生短暫，藝術永恆——
陳植棋　1906～1931

謝里法老師在《紫色大稻埕》自序中寫道：「臺灣美術家必須要有政治界的蔣渭水這樣的人物陪伴在每個畫家心中，不管什麼角度看，只有陳植棋最適合在這一代美術家裡扮演這個角色。」謝老師在小說裡，定義了陳植棋帶領美術思想與風潮的傳奇角色。

「如果生命是細而長的話，我寧願短而亮，
我嚮往迸發的生命力。」

陳植棋在同輩畫家中，是個有才華、有理想、有正義感與英雄氣質的人，不到二十歲的他，加入了「文化協會」，積極投入社會民主運動，對臺灣文化擁有強烈的民族意志。就讀臺北師範學校本科二年級時，開始學習北京語並計畫赴中國大陸，惟因父親反對而未成行。後來在修學旅行舉辦前夕，因臺、日學生對校外教學旅行路線意見相左，陳植棋認為校方處理不公，帶領學弟抗爭，引發「第二次臺北師範事件」，陳植棋、許吉等三十多名學生，因此遭到退學。

退學後，陳植棋因家中父親責怪，一時無家可歸，原來的意氣風發轉為黯淡無光。幸而有蔣渭水的大安醫院可以借住，再加上石川欽一郎的穿針引線，才讓掙扎於往社會運動方向發展或繼續追求美術成就的他，重新回到美術的天地，留下了雖然短暫卻永恆的藝術生命。在文化協會舉辦送別茶話會上，陳植棋留下了經典名言：「人生是短促的，藝術才是永遠。」

1925年來到東京的陳植棋，在不到一個月的時間準備下，考取了東京美術學校西畫科，證明他過人的天分。其間往來臺日，成立「七星畫壇」、「赤島社」等美術團體。「赤島社」成立時，許多畫家年紀都長於陳植棋，卻都能接受陳植棋的號召，可見他確有獨特的人格魅力。在他過世多年後，畫界籌辦「臺陽美術協會」，當畫家間有爭議時，還曾有人感嘆：「如果陳植棋還在，就沒有人敢大聲了」。

1928年，陳植棋以〈臺灣風景〉首次入選「帝展」。1930年自東京美術學校畢業返臺。八月為赴日參加「帝展」，雖然感冒初癒，仍冒險在颱風中泅水過河，趕搭火車前往基隆登船，沒想到抵達東京後就因肋膜炎住院。十月以〈淡水風景〉入選第11回「帝展」。卻於1931年英年早逝，結束令人扼腕的短暫一生。

「最喜歡的還是畫圖，就算是因為繪畫而倒下去也絕不後悔。做自己喜歡的事，生死真的可以置之度外。能活下去就明朗地活，這才是積極的意義。」

陳植棋出身殷實農家，想做什麼就做什麼，這種天不怕地不怕的剛強性格，也呈現在近似野獸派風格筆觸裡，是江逸安心嚮往之的英雄人物。

劇中這段陳植棋的故事，說明了蔣渭水與學子間的互動，既鼓勵他們累積社會運動的能量，也為他們思考長遠的人生之路。而石川欽一郎的角色更顯示了當時雖有日本人因殖民心態歧視排擠，但也有教育家以開放自由的概念，將西方美術思潮帶進臺灣美術界，引領學生走向藝術之路，成為當代舉足輕重的畫家。

南國的陽光——
陳澄波　1895～1947

　　1926年10月11日前後，日本和臺灣的好幾家報紙都刊登了陳澄波以〈嘉義街外〉入選第七回帝展的消息：「本島出身之學生／洋畫入選於帝展／現在美術學校肄業之嘉義街陳澄波君」

　　在此之前，臺灣只有黃土水以雕塑作品入選過，陳澄波是以油畫入選的第一人。此時他才去了東京三年，美術學校都還沒畢業呢！他的年紀比同學大，穿的衣服比別人破舊，因為擔心趕不上同學的程度，每日除了上課，晚上還會到「本鄉繪畫研究所」加強素描，假日則到學校附近的上野公園等地寫生，暑假回臺也四處畫個不停。

　　曾受教於陳澄波的畫家張義雄回憶：「那年我十歲。有一天，從嘉義市西門街走回家，路經中央噴水（池），看到一個畫家正在作畫，頭髮留得很長，戴沒邊的圓形帽子，畫架放在現在中山路的臺灣銀行嘉義分行旁邊，朝中央噴水的方向畫風景畫，畫幅右邊是手提洋傘的女人，左邊是一棵大樹。當時看到的大樹樹葉明明是直的，為什麼這位畫家畫成橫的？我覺得很奇怪，同時也感到非常敬佩。就在那個時侯，我的小小心靈中已萌發將來要像他一樣做個畫家的志願。」

　　陳澄波寫生時非常專注，拿著畫筆就像拿著劍一樣，彷彿要與作品決鬥。要是畫得不滿意，還會情緒激動地捶胸痛哭。陳澄波總共有三幅名為〈嘉義街外〉的作品，分別創作於1926、1927、1928年。1926年入選帝展的作品贈送給嘉義市役所，後來卻不知去向，現在只能看到當年帝展圖錄中的黑白影像。

　　陳澄波最崇拜的畫家是梵谷，他的藏書中，關於梵谷的書都因

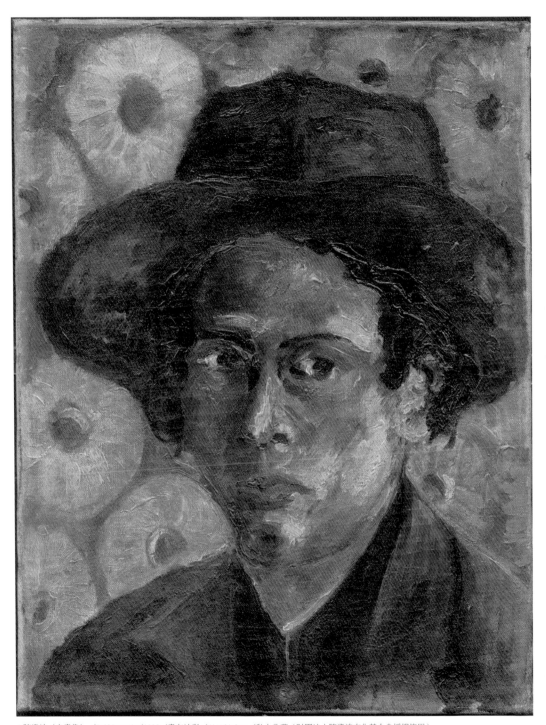

▲陳澄波〈自畫像〉／Self-Portrait／1928／畫布油彩／41×31.5cm／私人收藏（財團法人陳澄波文化基金會授權使用）

翻閱頻繁而破舊不堪。1928年的〈自畫像〉正是他向梵谷致敬的作品。作品裡的他戴著與梵谷自畫像中類似的寬邊帽，背景布滿了像是向日葵又像是鳳梨切片的黃色圈圈。也許陳澄波是故意把梵谷畫中常出現的向日葵畫成了南臺灣的鳳梨切片，欲將南國的陽光帶進歐洲風情吧！

臺灣美術的萬米長跑路者——李石樵　1908～1995

　　生於臺北州新庄郡田心村（今新北市泰山區），父親經營米行生意，家境還算不錯。1923年入臺北師範學校，受教於石川欽一郎，1927年以〈臺北橋〉入選第一回臺展。1929年到東京，受到學長陳澄波、陳植棋的照顧，考了三次才考上東京美術學校，不料隨即傳來陳植棋去世的惡耗，深受打擊。隔年臺灣熱病肆虐，李石樵的兄弟和家人因此相繼病逝，父親與妻子也病危，他不得不暫時放下學業返臺，但始終無法放棄對繪畫的熱情與執著，在父親與妻子病情好轉後，不顧父親反對與斷絕經濟支援的情況下，仍堅持返回東京繼續學業。

　　1933年以〈林本源庭園〉入選帝展，此後多次入選獲獎，成為第一位獲得帝展「免審查」資格的臺灣畫家。畢業後過著半年回臺接受人物畫委託賺取生活費，半年在東京畫室創作參展的生活。受到楊肇嘉委託創作的〈楊肇嘉氏之家族〉於1936年入選帝展。曾替臺灣第十八任總督長谷川清畫肖像，戰後陳儀來臺，也請李石樵幫他畫像，不同政權的兩位臺灣最高行政長官都請李石樵繪製肖像，

這是非常難得的經歷。十多年後，李石樵創作出冷暗色調的〈大將軍〉，表達了他對當時臺灣時局的看法。

李石樵一生最敬佩的畫家就是學長陳植棋。他曾說過：「從事藝術創作的人，就好比是參加賽跑的選手，還沒有抵達終點前，是不知道勝負的。」以及「看一個畫壇，好比看一場萬米賽跑。」因而被稱為臺灣畫壇的萬米長跑者。

倪蔣懷　　1894～1943

出生於臺北公館，父親是私塾老師，從小跟著父親學習詩詞和書法。後隨父遷居瑞芳一帶，十歲就讀瑞芳公學校。1909年考取臺灣總督府國語學校師範部，適逢日本水彩畫家石川欽一郎首度來臺兼任該校美術老師，倪蔣懷受到石川老師薰陶，成為第一位熱中繪畫的國語學校畢業生，也被認為是臺灣第一位水彩畫家。1914年的作品〈景美街道〉，是現存最早一幅臺灣人畫的西洋水彩畫。

1917年，四年義務性的教職結束後，一心想到日本學習美術，石川老師卻勸他打消念頭。石川認為當時臺灣美術的發展應落實於教育扎根工作，而且單靠創作難以維持全家生計。敬重老師的倪蔣懷最後接受意見，留在臺灣經營礦業，積極推展臺灣美術運動，加入並贊助「七星畫壇」、「臺灣水彩畫會」、「赤島社」等美術組織，在大稻埕成立「臺灣繪畫研究所」培養人才，是臺灣企業家贊助美術的先驅。

石川欽一郎　　1871〜1945

　　日本靜岡縣人。中學時代開始學習英語、南畫、日本畫，十七歲進入東京郵便電信實際學校，接受小代為重指導洋畫，後任職大藏省印刷局，從事印幣、郵票等工作。1889年英國水彩畫家Alfred East訪日，擔任翻譯，受其影響，十年後終於決心辭職赴英，跟著Alfred East研究英國水彩畫法。返日後被派往中國，參加日俄戰爭當軍部翻譯官，足跡踏遍東北各地寫生作畫。1907年首度來臺擔任臺灣總督府陸軍部通譯官，兼任國語學校美術老師。

　　石川欽一郎是臺灣近代西洋美術教育的開創者，也是臺灣美術的啟蒙者。積極在學校及校外推廣水彩畫，並大力提攜後進，深受學生敬重喜愛，臺灣第一代西洋畫家幾乎都是他的學生，如倪蔣懷、陳澄波、李梅樹、陳植棋、李石樵、藍蔭鼎、李澤藩等。

　　1927年，石川欽一郎與鹽月桃甫、鄉原古統、木下靜涯等人向臺灣總督府提議舉辦「臺灣美術展覽會」，並實際參與創辦過程，同時擔任審查員。從此臺展成為臺灣畫家表現的舞臺，讓臺灣人得以在美術競賽中與日本人公平競爭。

鄉原古統　　1887〜1965

　　生於日本長野縣松本市，本名藤一郎，擅長山水與工筆花卉，著重寫生技法。1910年自東京美術學校師範科畢業，1917年來臺，先後於臺中一中及臺北第三高女、臺北二中教授美術。陳進及林阿琴都是他的學生，並對郭雪湖影響極深。在郭雪湖和林阿琴結婚時還與妻子擔任介紹人。

　　在第一回臺展創辦之前已舉行過數次個展，奠立他在臺灣畫壇的

地位。多次擔任臺展東洋畫部審查員，成立「栴檀社」，致力推動臺灣早期的東洋畫教育。1936年辭去教職返回日本。

▲鄉原古統家初寫會，郭雪湖基金會授權使用。

蔡雪溪　1884～卒年不詳

　　臺北人，本名榮寬。

　　自小便熱中於繪畫，師事於川田墨風門下。曾遊江南，遍訪山川名勝，眼界筆力皆獲精進。1920年自艋舺移居大稻埕，於永樂市場對門開設雪溪畫館，門下弟子眾多，如任瑞堯、郭金火（雪湖）等，為臺灣早期北派之首。

　　曾多次入選臺展，擅於描繪樹竹、飛鳥，在平穩大方的構圖和清麗的用墨傳統下，顯露出生意盎然之感。

楊肇嘉 1892～1976

　　出生於臺中牛罵頭牛埔子（清水鎮秀水），原為佃農楊送之子，六歲時被臺中清水首富楊澄若收為養子。曾任清水街長，長年贊助並參與臺灣議會設置請願運動，領導「臺灣地方自治聯盟」，以非武裝方式不斷與日本當局周旋，致力推動體制內的改革。

　　濃眉大耳、身材魁偉、聲若洪鐘、口若懸河，他的政治演說慷慨激昂，有若「獅吼」，因此在日本朝野間有「臺灣獅」的稱號。捐助抗日民族運動「一擲千金，毫不吝嗇。」獎掖後進亦不遺餘力，當年留日的臺灣青年中，有不少都曾受他扶助和鼓勵。他積極贊助臺灣人的各種文化活動，無非是希望臺灣人能與日本人爭一席之地，藉此替臺灣人揚眉吐氣。

新文化的誕生

 ## 淡水追想圖
文／本劇顧問李欽賢（美術史學者、鐵道畫家）

　　1980年代之前，不管是前輩畫家或活躍中的青年畫家都格外鍾愛淡水，為什麼？因為淡水一直以來都被藝術家們認為是臺北風景線的後花園。即使是今天，從淡水眺望觀音山，仍為臺北風景線永遠的地標。

　　早年，臺灣美術運動史上分布於南北的健將，幾乎都不會錯過到淡水寫生的機會。大家爭相去淡水探索什麼？除了自然的山光水色以外，淡水最大的特色就是沿岸歷史層疊之建築群，歷經荷、清、

日三朝，交織出西式城砦、紅磚教堂、長老教會學校、山崗上的白樓，外加山坡地形櫛比鱗次的閩式建築，以及錯落其間的部分日本人公共廳舍，不同時代的人文組合歷經百年滄桑，意外構成獨特的風景魅力。從老屋的斑駁破牆與屋脊，老畫家們譜出了層次的質感與筆觸的韻律。淡水的歲月殘影一度為臺灣畫家注入靈感，產出臺灣美術史上不朽的傑作。

臺灣畫家為創作心目中的淡水蜂擁至淡水寫生，都集中在1930年代以後至1980年代。此期間，淡水正逐漸沒落、寂寥，卻反而留住時間距離感引發的鄉愁。寧靜山城傍依流水，一派異國情調的水鄉悠閒，滿足了畫家嚮往脫離塵囂的浪漫憧憬，淡水景色遂在臺灣美術圈裡，贏得美名。

淡水早在1860年就已開港，船隻往來，貿易繁昌，外商、傳教士不絕於途，使得淡水充滿濃郁的西洋風情。直到1930年以後，基隆

▲何肇衢〈淡水八角塔〉／1981／畫布油彩

▲陳澄波〈岡〉／Hill／1936／畫布油彩／91×116.5cm／私人收藏（財團法人陳澄波文化基金會授權使用）

築港工程大致完成，且已完全取代淡水為臺灣玄關，淡水遂留下一幢幢佇立於起伏山丘或平地上的歐風建築，伴著繁華褪盡的港口小鎮，反而從淒淒之美中更能引發思古幽情。

　　淡水雖然沒落，深具慧眼的畫家卻更喜愛徜徉，理由之一當屬交通便捷，其中最令人懷念的就是臺鐵淡水線火車。大家可能不知道，淡水線鐵路是日本人在臺灣興建的第一條鐵路，原因是為了輸送建設縱貫鐵路所需的資材。因為基隆港尚未動工，縱貫鐵路已規畫在先，所有人員與材料必須先用船從日本運來淡水，再從這裡轉運到臺北，於是率先鋪設自淡水到臺北之間的鐵路，縱貫鐵路至1908年始全線通車，但是1901年淡水線已經開放客運，正式營業了。

　　這一年（1901）10月28日，圓山的臺灣神社創立，舉行大祭儀式，神社奉祀客死於臺灣的征臺軍統帥北白川宮親王（1847～1895年），時任近衛師團長。大祭日是北白川宮六週年忌辰，皇女北白川宮夫人也來臺參加大祭，並追思先夫遺跡。由於淡水線通過圓山，遂恭請她主持10月25日的淡水線通車典禮。至於縱貫鐵路則晚了七年才全通。

　　淡水線也是臺灣鐵道的第一條支線，全長僅二十二公里。彼時畫家前往淡水沿著鐵路去尋幽探勝，線路幾乎與現在的捷運相差無幾，惟舊線一律在地面行駛。支線時期的鐵路車速慢、班次少，卻分外悠閒，畫家們滿懷興奮坐火車去淡水寫生，一下車總是往高處爬，爬到可以將靈山秀水盡收眼底的高崗上，飽覽風光後才欣然下筆。

　　畫家畫淡水的角度各有巧妙，其中最獨特的是居高臨下的取景，因為淡水地形本就岡巒起伏，順著山勢密集的民房聚落，其幽徑曲巷沒有不能入畫的構圖。從山岡上遠眺觀音山，日治時代就有「淡水富士」之盛名，那四平八穩的錐形山，是穩定畫面的自然元素，此也是畫家們不能忘情的絕景。

▲陳澄波〈淡水夕照〉╱Sunset in Tamsui╱1935╱畫布油彩╱91.5×116.5cm╱私人收藏（財團法人陳澄波文化基金會授權使用）

臺灣新文化啟航的年代

文／本劇顧問蔣朝根（蔣渭水文化基金會執行長）

　　1920年是臺灣新文化運動興起的節點，為臺灣文化注入現代性的正面力量。時值日本殖民統治五十年的中期，第一次世界大戰後，民族自決思潮席捲全球的年代，在東京的臺灣留學生組成「新民會」，創辦雜誌《臺灣青年》，揭揚起文化啟蒙、社會改革及伸張民權的大旗。

臺灣人手握世界和平第一道關口鑰匙

　　《臺灣青年》僅在留學生及臺灣中等以上學生間流傳，發行量有限，殆至1921年「臺灣文化協會」創立，以新高山為桅杆的文化大舟才真正揚帆。

　　文協以大稻埕蔣渭水的大安醫院為母港，展開自覺覺人的啟蒙運動，其主旨「謀求臺灣文化之提高」。蔣渭水勉勵手握世界和平第一道關口鑰匙的臺灣人，應有實踐神所賦予宏大使命的自覺，而文協是打造有能力實踐使命臺灣人的養成機關，要啟發文明，比西洋，形塑臺灣人成為具有國際觀的世界人。

文化協會治療「知識營養不良症」

　　蔣渭水認為臺灣人道德頹廢，精神生活貧瘠，迷信深固，無哲學、科學的思考，不懂數學亦不知世界大勢，智慮淺薄的病徵在於殖民的不完全教育下，得到「知識營養不良症」，成為「世界文化低能兒」。文化運動就是知識營養的根本療法，提出：會報之發行、設立讀報社、幼稚園、創設補習教育機關、設置體育訓練機關、組織文化宣傳隊、設立簡易圖書館、設立漢文研究所、電影及文化劇、舉辦各種講演會等十項社會教育，致力於啟蒙愚昧，在封

建保守的社會植入現代思潮的新文化基因。

除舊布新的新文學

文字與語言是民族認同的符記，也是抵抗同化的利器。《臺灣青年》創刊號刊登陳炘的〈文學與職務〉是臺灣最早談文學革命的主張，改名後的《臺灣》，黃朝琴發表〈漢文改革論〉、黃呈聰談〈論普及白話文的新使命〉，文學改革的必要性、急迫性乃文化運動時勢之所趨。謝春木〈詩的仿作〉是新詩美學的初體驗，〈她往何處去？〉則以成熟的創作技巧寫出臺灣第一篇反封建白話文小說。

1923年4月，文協創立的純白話文《臺灣民報》，總批發仍與文協本部合署。張我軍發表〈致臺灣青年的一封信〉〈糟糕的臺灣文學界〉，抨擊舊文人不思改革，介紹胡適的「八不主義」、〈詩體的解放〉等新文學思潮，在民報轉載魯迅的〈狂人日記〉〈阿Q正傳〉等五四新文化運動啟蒙小說。文協與民報積極提倡新文學，賴和的〈鬥熱鬧〉〈一桿「稱仔」〉等描寫普羅大眾的抗議文學登場，將臺灣的小說帶入真正具有創作價值的階段。

尋找臺灣心靈圖像的新美術

文化運動思潮澎湃的1920年代，在藝術殿堂的競逐，也被期待成為展現臺灣人尊嚴的新文化運動。1919年，黃土水的〈山童吹笛〉入選日本帝國美術院展覽會，成為首度入選帝展的臺灣人，《臺灣青年》特別刊登作品介紹。

前輩畫家陳植棋、郭柏川等都曾直接參與文協的活動，凝聚文化的認同。郭雪湖的〈南街殷賑〉、廖繼春的〈有椰子樹的風景〉、陳澄波的〈嘉義公園〉……追求現代性的同時也追求本土性，強烈地表現出南國臺灣的風土民情。

文協的要角，熱心贊助美術的楊肇嘉曾言：「堅信藝術家們能夠把作品掛在全日本最高等的藝術展覽『帝展』的一面牆，就是『臺灣精神的表現』，在『臺展』、『府展』中多爭取一名特選，就比別人在街頭演講來得更有力。」

反映時代的新戲劇

　　西方的舞臺劇被稱為新劇，以社會寫實的型態登場，對移風易俗、革新社會起了莫大的作用。

　　張梗創作的〈屈原〉是臺灣最早的新劇劇本，刊登於《臺灣民報》，借古諷今，諷刺趨炎附勢、不知名節的總督府御用仕紳。

　　文化協會所屬劇團演出的戲劇被稱為「文化劇」，是文化運動與戲劇的結合，各種劇團紛紛成立，促進新劇的發展。1927年臺灣民眾黨創立後，民族運動改以農工為基礎，文化劇團也支援勞工團體演出，成為貼近社會大眾的啟蒙利器。

傳唱心聲的新歌謠

　　傳播社會運動歌曲、激勵人心也是文化運動的一環，蔣渭水創作〈臺灣文化協會會歌〉〈勞動節歌〉、謝星樓創作〈臺灣議會設置請歌〉、蔡培火創作〈臺灣自治歌〉〈咱臺灣〉〈白話字歌〉……賴和的〈農民謠〉由臺灣第一位小提琴家李金土譜曲，是現代音樂家和社會運動家結合的歌曲。

　　1920年代的白話新文學運動在1930年代臺語流行歌曲大放異彩，〈桃花泣血記〉〈月夜愁〉〈望春風〉〈雨夜花〉……歌詞淺白、老嫗能解、曲調優美，充滿濃濃臺灣味，是新文學作家與新一代作曲家的珠聯璧合。

引領新文化運動的大稻埕

文化亦即文明開化，層次的高低影響民族共有的價值觀。後藤新平直言：「殖民統治不是慈善事業」、「教育無有方針」，殖民統治政策是為了確保日本人指導者與支配者的地位。

蔣渭水指出：文化運動發生後，臺灣才是真正「人的時代」。臺灣人追求自我成長，主張臺灣特殊性的自覺思想影響到文學、藝術、音樂、戲劇帶有民族運動的色彩，對殖民統治的同化主義、內地延長主義展開韌性堅強的抵抗。

有開放性格與世界觀的大稻埕，是新文化運動的搖籃，也是哺育的母親，更引領臺灣新文化運動風騷。

◀ 蔣渭水肖像。

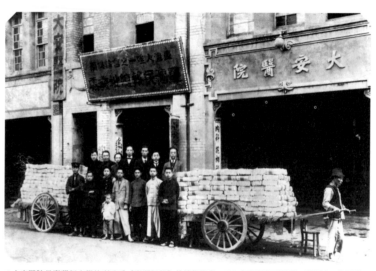

▲ 大安醫院是臺灣新文學的喇叭手《臺灣民報》的總批發處，1925年新年特刊發送，蔣渭水、施至善、王敏川，以及臺灣新文學的急先鋒張我軍〈後排左1、4、6、7〉合影。

▲2006年10月17日，臺灣新文化運動紀念館籌備處在臺北北警察署舊址掛牌。

◀蔣渭水在蘆洲被丟泥巴。

▲〈大稻埕的天光〉劉洋哲，大稻埕晨曦中運送《臺灣民報》。
＊本頁圖照皆由蔣渭水文化基金會授權使用。

美術：穿越時空的魔法師

紫色大稻埕》的美術組成員高達十五人，由美術指導許英光領軍，得力愛將郭璇掌握調度所有美術細節，這不但是臺灣電視劇少見，規格甚至達到一般電影的編制。

在臺灣拍攝時代劇最大的困難，在於沒有專用的片場、攝影棚，只能到處尋找符合年代，又能外借拍攝的歷史建築，在場景陳設和拍攝上的諸多限制，都須一一克服。

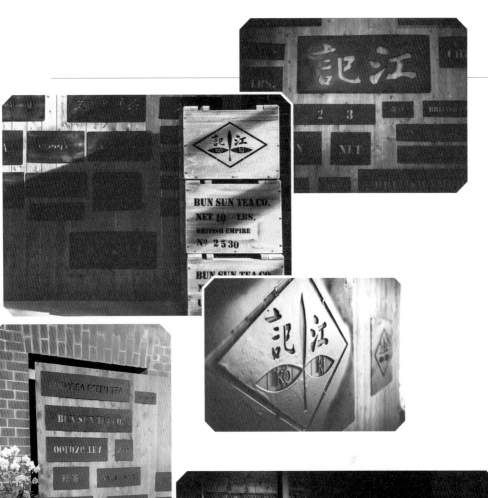

許英光入行多年，經驗豐富，曾擔任過多齣時代劇的美術指導，但談到臺灣時代劇拍攝現狀仍然只能搖頭。歷史建築不能做任何更動，連一根釘子都不能釘，只能利用原有的空間陳設，所有不合年代的穿幫物都要想辦法遮住，非常麻煩。許英光說，美術指導就是解決問題的人，問題就是挑戰，挑戰成功的成就感，正是讓他能在這一行繼續努力不懈的最大原因。

　　美術執行郭璇和許英光多次合作，碰到這麼重視歷史考究的電視劇還是第一次。不但要花許多時間考據做功課，還得拿著設計圖和導演、製作討論、分配工作、盯緊進度、驗收成果，過程一點都不馬虎。其中最繁瑣的是各種食物和文書道具，食物要符合年代情境，買不到的還要自己動手做。文書種類繁多，各種報紙、刊物、信封、明信片、宣傳單、海報、劇中劇的劇本等等，每樣都要細心考據重製。

劇中的主場景江記茶行，借用民生西路剛修復完成的新芳春茶行，是許英光最喜歡的場景，因為建築本身的歷史感無可取代，又有別處少見的焙籠間，空間挑高寬闊，只要擺上對的家具，就彷彿回到那個年代。而劇中尺寸特別的品茶桌、外銷的茶箱，還有南街上的攤子、當時的生活用品等特殊道具，都是許英光帶領團隊，親自手工製作出來的。

　　永樂座內外場景是美術組最辛苦也最有成就感的。場外巨幅海報手工繪製必須請來吊車掛上，一次至少得花上半小時。戲院裡諸多京劇、新劇的舞臺布景更是費心，在有限的空間和時間下，重現當年風華。雪溪畫館裱褙用的木板上，是一層一層貼上畫紙再撕下，只為呈現出多次使用的時間感與斑駁。桌上的紙和畫筆、顏料如何擺置，除了要符合實際作畫的情形，也要考慮鏡頭拍攝的美感。這些細節觀眾未必會注意，但卻是美術組的自我要求，細心打造時代空間氛圍，好讓演員穿越時空，如臨實境，更容易入戲。

　　這次最特別的是請了三位美術科班出身的陳聖珊、周怡賢和徐薇，擔任劇中所有美術作品和書法的繪製工作。

　　因為是美術家的故事，所以劇中大量出現素描、水彩、油畫、水墨、膠彩等作品，這些都要一一由畫師們重製，主角江逸安的作品更全部是由畫師們重新創作。光是畫作就將近一百幅，龐大的工作量、繁瑣辛苦的過程，都是三位組員前所未有的經驗。

　　劇中逸安參加臺展那幅如月的油畫畫了半個多月的時間，大娘的油畫也花了一個多星期。素描簿中各式各樣的速寫，除了事先畫好，遇到角色在現場速寫、繪圖的場景，畫師也要到現場支援

作畫，教演員畫畫的手勢，必要時還要擔任演員的「手替」，拍攝特寫。

展示用的畫作成稿做法比較簡單，將圖檔輸出，再以顏料上色畫出筆觸，送去裱框即可。但畫家創作中的畫作就麻煩多了，尤其郭雪湖早期的畫作是風格精緻的膠彩畫，要先以投影方式描繪出線稿，再局部上色、完稿，一張圖要重複畫出好幾張不同進度的半成品，才能呈現出創作過程。畫師們才知道原來拍攝電視劇工作如此繁複辛苦，不是一般人能想像的。陳進第一回臺展入選作品〈姿〉，因為原圖已經佚失，現存只有臺展圖錄中的黑白照片，為了得到陳進的公子蕭成家先生同意重新上色在劇中展出，畫師們模擬了陳進的習慣用色，畫了三幅不同配色的作品，終於順利獲得蕭先生認可，還感動地說看起來就像母親陳進的真跡一樣。

畫師陳聖珊說，來劇組這半年畫的圖，比她在學校好幾年畫得

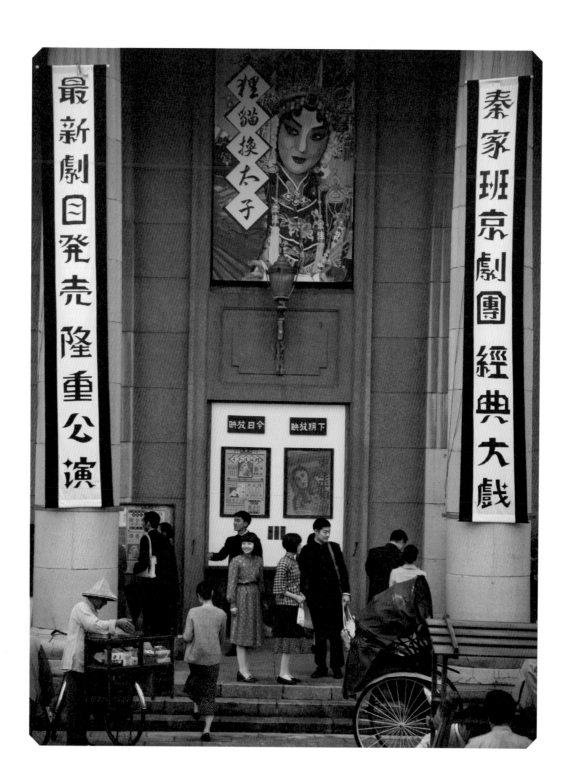

還多，且都是扎實的寫實作品，感覺像是回到學生時期般地用功。畫師周怡賢則因為過去學習、創作的都是西畫，此次負責郭雪湖的畫作則要調整技法、風格以符合角色與年代，也下足了苦工。畫到後來，甚至可以不用投影機，直接模仿作畫，功力大增。

　　剛開始工作，陳聖珊閱讀劇本，統計有多少場次需要多少幅畫，因為自己學美術的過程也不容易，看到劇中畫家們艱辛的學習、創作過程，感動得流下眼淚，更感謝因為參與這項工作，才有機會深入了解這群日治時期的前輩畫家。

　　書法師徐薇學的是視覺設計，第一份工作就進了《紫色大稻埕》美術組，因為擅於書法，包辦劇中所有需要書法的部分。為了製作近百年前臺灣火車站的火車時刻表，從資料收集，不論火車站名、時刻表上的字體選擇，備料下筆還是裱版釘製都是精工細活，在螢幕上出現不到一分鐘的時刻表就花了十個工作天。臺展第一回的榜單更是考究，因為官方榜單特別慎重正式，不論是東洋畫部還是西

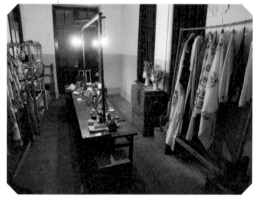

洋畫部，不僅字體工整易辨識，甚至網友討論還發現：「連名字順序都跟史料一樣。」

劇中春聯的書寫也須根據劇情與不同家庭背景挑選適當的詞句，不論是大戶的江記茶行對茶葉外銷的雄心壯志，或是小康如郭雪湖家對生命願景的平實心願，都充分反映在春聯字句墨跡中。其他如《臺灣民報》的抗議布旗、江記茶行的布袋、各式賀聯等，皆重現1920年代手工製作的質感。

許英光說，因為導演非常注重細節和質感，所以對美術組的要求也很高，只考慮做到最好，不會因為要節省預算就粗製濫造，雖然工作比較辛苦，但成就感也更大。如此用心製作的好戲，希望能讓更多人看到，也期望臺灣能有更健全的製作環境，創作更多好戲。

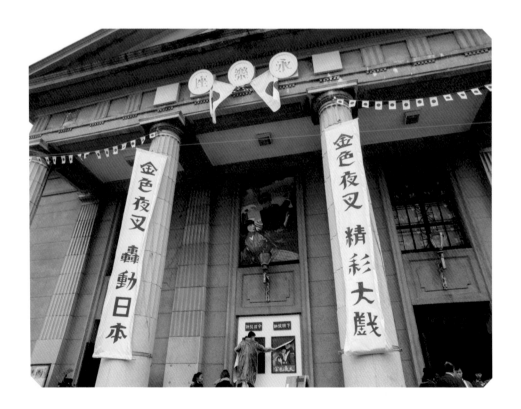

第四章

服裝：不同於中國的臺灣美學

紫色大稻埕》與描述1920年代美國華麗揮霍年代的文學改編電影《大亨小傳》一樣，深知服飾在社會階級呈現上的重要性。時尚裝扮一直就是地位權勢的代表，古今中外皆然。1920～40年代的大稻埕，不但有日本殖民者帶來的和服穿著、傳統漢人的旗袍馬褂，也有西方歐美的時尚洋服。臺灣特殊的時空歷史讓《紫色大稻埕》的服飾演出變成了一場令人驚豔的視覺宴饗。

考究在於細節，精緻出於堅持。《紫色大稻埕》的服裝設計為了要呈現出江家茶行名門望族的優雅內斂，江父與江家太太們的傳統中式服裝皆為手工縫製，在版型上大多採用了20年代特有的連袖式剪裁法，純手工包縫的滾邊配上精心訂製的花扣與包扣。一件旗袍甚至多達至少七個包扣的配置，不止演員穿脫不易，製作上也耗費時日，但這些臺灣老師傅手中尚未失傳的手工花扣藝術，卻能夠讓演員在著裝過程中更融入當時的情境。

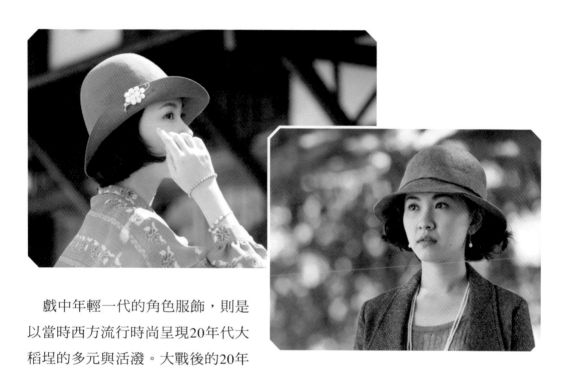

戲中年輕一代的角色服飾，則是以當時西方流行時尚呈現20年代大稻埕的多元與活潑。大戰後的20年代是歐美女性服飾解放鬆綁的開始，低腰剪裁的流線型洋裝配上《大亨小傳》中黛西小姐的俐落短髮，再加上風行一時的圓頂小帽，是大稻埕女伶如月的原型。有別於一出場就摩登出色的千金小姐彩雲，剛到臺北的如月是一身粗布格子衣的鄉下姑娘，服裝組在戲服剪裁與布料價位選擇上都細心考慮到社會階層差異。

30年代後的如月蛻變成身著華麗戲服的女藝人，服裝轉變為30～

40年代的中腰合身剪裁，裙身也較長，嫵媚自信中展現出二次大戰前西方搖擺爵士年代的成熟品味。當時從中國上海流行到臺灣的仕女旗袍也是亮點之一，男士西服則多半由勤益紡織贊助布料量身訂做。服裝之外，髮型設計也是重點，大大小小的假髮約三十頂，女演員每天上工前都必須梳頭兩小時才能上戲。

　　《紫色大稻埕》年輕畫家群身上的穿著，則需要更深入臺灣歷史以還原當年真實樣貌。不論是日本殖民下的中學生制服，或是這些真實歷史人物的平日穿著，服裝組皆花了很多心力在資料收集與史實確認，除了以布料的昂貴與廉價區分富裕人家少爺逸安與民間庶民家庭之子郭雪湖外，制服也煞費苦心，日本時代的中學生制服是統一款式，而辨別不同學校靠的是逸安與植棋衣領上的小小徽章，這是不放過任何小細節的服裝組精心重製的「復刻領徽」。陳澄波

當年就讀的東京美術學校圖畫師範科徽章，即為服裝組將畫家舊照放大檢視後精工打造還原而來。除此之外，戲中的日本和服都購自日本，每次上戲前要花個一小時才能穿戴完整。逸安的金邊復古眼鏡也是從國外網購手工零件後組合出來的成品。

《紫色大稻埕》有兩位造型指導王佳惠與姚君。王佳惠以蔡明亮電影《臉》拿到金馬最佳造型後，接著參與電影《大稻埕》，《紫色大稻埕》是王佳惠首度參與大型電視連續劇，負責1920~1937年戰前服飾。曾擔任電影《1895》《孤戀花》造型的姚君擅長時代劇，負責《紫色大稻埕》1938~1947年戲服，因年代涉及戰後蕭條、日本公務員服、國民黨來臺之公務員及軍官服等等，年代考據馬虎不得。

在臺灣製作時代劇其實是個艱難的挑戰，不似中國有大型年代劇工業來支撐戲劇服裝，臺灣時代劇斷斷續續空窗幾十年，技術人才與各方面製作都無傳承，因此現在拍時代劇，服裝組工作人員除了專業美感與服裝史常識之外，還得從基本史料開始考

究整理，才抓得住特定歷史年代的穿著配飾特色。造型設計每個環節與過程都需極大耐心，甚至得學習正統和服的穿法。《紫色大稻埕》不論造型或是美術塑造出來的「臺灣美學」，都是可以永續傳承的精心打造，而非廉價仿造，為了只是讓臺灣時代劇可以茁長生根，讓更多臺灣往日風情能透過精緻戲劇亮麗呈現。

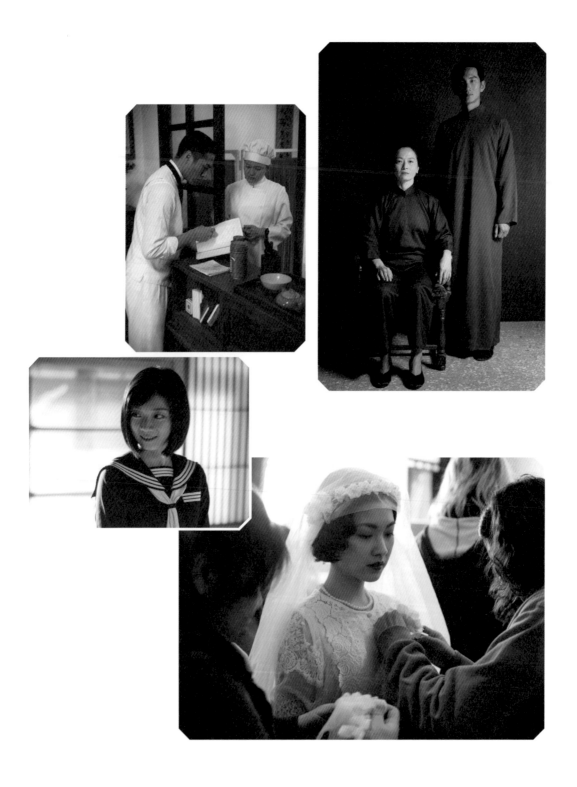

第五章

戲劇：虛實難分的戲中戲

《終身大事》誰來決定？

媒 妁穿梭、據命直言，是傳統女性的宿命。離開了宜蘭，劇中如月一心想要追求一個「不一樣的人生」，脫離童養媳受人擺布、想當然耳的命運。走進繁華的大稻埕，化身為算命師的劇團團長──石銘，交給她《終身大事》的演出傳單，劈頭便問她：「要來問終身大事嗎？你的終身大事，誰來決定？」依然懵懂的如月，並不知道，這一問，預示的是她的未來一生。

1923年，《臺灣民報》轉載胡適的劇本《終身大事》，向臺灣介紹了中國新文學。翌年「臺灣新劇第一人」張維賢就和朋友成立了「星光戲劇研究會」，冬天在「摘星網球會」球友陳奇珍的大厝內，搭蓋了一座戲棚，首度試演《終身大事》。

在張維賢《我的演劇回憶》中寫著，此次演出效果不錯，「這一齣劇因為男女老幼、社會各級階層均能理解，所以頗獲好評。尤其這些演員大半都是受過中等教育以上的業餘者，當時被認為是最規矩正經的模範青年，因之大受各界矚目。」在這齣戲演出前，臺北僅有日本的「改良戲」，演出者多為流氓，少有女性，因而被稱為「流氓戲」，不受當時社會的尊重。星光繼《終身大事》後，持續「有益社會」的文化演出，使戲劇及演員的社會地位提高不少。

而寫下了臺灣新劇第一頁的獨幕劇《終身大事》也有著不凡的身世。1919年，胡適先生受易卜生《傀儡家庭》的影響，在一天內以

英文寫成。劇中描寫中產家庭獨生女田亞梅為爭取婚姻自主，叛逆離家的故事。劇情簡單，但戲中反對封建思想，呈現女性開始擁有自主意識的主題，卻對當時的社會問題和戲劇創作，起了推波助瀾的作用。

胡適先生為北京的美國大學同學會完成這個作品時，卻沒有人敢演出劇中離家的田小姐。後來為了一群女學堂學生要演出，胡適便將它翻譯成中文，但拿到劇本的女學生們，依然沒有人敢擔任這個思想前衛的角色，劇本竟又回到了胡適手上。胡適在後來的〈跋〉中寫道：「我們常說要提倡寫實主義。如今我這齣戲竟沒有人敢演，可見得一定不是寫實的了。」

是否寫實？《紫色大稻埕》中的如月代表了那一代亟欲突破傳統，由「文化協會」所帶領的文化改革思潮只是其中的一個面向。改變的路，不總是輕鬆，卻始終漫長。透過戲劇的演出，從「山頂尾溜」來的如月破繭而生，不是對眾人，而是對自己，蛻變吶喊著：「我自己的人生，我自己決定。」

終身大事

最新作

銘新

座樂永

《金色夜叉》的掙扎

　　《金色夜叉》是日本明治時期小說家尾崎紅葉的作品，於1897年1月1日至1902年5月11日在《讀賣新聞》連載，轟動一時，《讀賣新聞》也因此成為當時最暢銷的報紙。讀者們每天引頸期盼小說後續的情節發展，沒想到還沒等到結局，尾崎紅葉就因為胃癌過世，留下未完成的作品。

　　父母雙亡的貫一被阿宮的父母收養，兩人從小一起長大，漸生情愫，也得到阿宮父母的默許。但銀行家之子富山唯繼出現後，阿宮的內心卻為之動搖，最後選擇嫁給富山。貫一受此刺激，成為放高利貸的魔鬼，即是書名《金色夜叉》的由來。

　　明治時期正是日本步向現代化，開始往資本主義發展的過程，金錢和物質欲望迷惑了大眾，過去重視的義理和情感逐漸被忽視，尾崎紅葉藉著這個「愛情與麵包」的通俗小說點醒大眾，引起共鳴，至今歷久不衰。

　　當時《金色夜叉》還沒連載完，就已經被改編成新派劇演出，此後多次被改編成電影、電視劇，男女主角貫一和阿宮訣別的熱海成為熱門的觀光景點，現在都還能看到貫一穿著木屐，一腳踢開阿宮的塑像。

　　就在中國發生五四運動的1919年，幾個在東京讀書的臺灣學生張深切、吳三連、張暮年、張芳洲、黃周等人，排演了《金色夜叉》等幾齣戲，於中華青年會館義演。張深切回憶當時：「我們沒有所謂導演，會館幾位幹部好像有田漢、歐陽予倩、馬伯援等人幫忙了我們的化妝和演出。暮年飾《金色夜叉》的貫一，芳洲飾御宮（阿宮），暮年的演技相當優秀，芳洲體格胖肥，姿態既不婀娜，又發不出女人聲音，演來有點滑稽，大家都笑了……」這應該是臺灣知識分子參演新劇最早的紀錄。張深切後來回臺也組織了劇團，創作

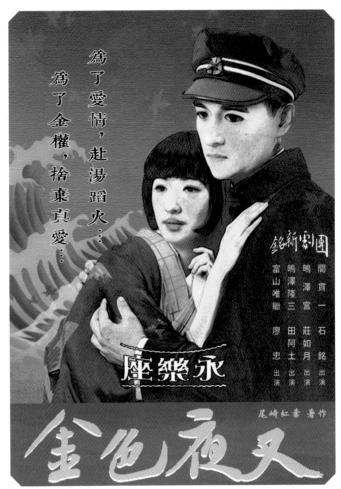

為了愛情，赴湯蹈火⋯

為了金權，捨棄真愛⋯

銘新劇團

間貫一
石銘 出演

鴫澤宮
莊如月 出演

鴫澤隆三
田阿土 出演

富山唯繼
廖忠 出演

永樂座

尾崎紅葉 著作

金色夜叉

不少劇本演出。

　這不禁讓人想起1907年，同樣在東京，中國留學生李叔同、曾孝谷、歐陽予倩等組成「春柳社」，演出《茶花女》《黑奴籲天錄》，被認為是中國現代戲劇的開端。當時李叔同反串茶花女瑪格麗特，據說演出前節食了幾天，還做了好幾套女裝，演出相當成功。

　後來臺灣曾經於1924年1月，在西門町「活動寫真館」世界二館放映松竹版的電影《金色夜叉》，隔年新世界館也推出日活版（松竹、日活為當時日本電影公司）。

　同時期，與文化協會關係緊密的彰化「鼎新社」，及臺北的「星光演劇研究會」都曾先後演出過《金色夜叉》。

　1926年4月下旬，「星光」為了幫「愛愛寮」募款，在永樂座公演三天，張維賢說當時不知如何表現《金色夜叉》中熱海的夜景，最後絞盡腦汁，向電力公司租借五百燭光的照光燈兩座，燈前做架，用玻璃刷色，照出夜景。並在海景的布景後設臺架，用厚紙剪

出月亮的樣子，內裝小電球，按時間之進行而移動，以表現劇中之時間。這種講究舞臺布景與效果的演出，在臺灣應該是第一次。

就像《金色夜叉》中愛情與麵包難以抉擇一樣，當時新劇的演出分為兩派，一派以傳遞文化與思想啟蒙為使命，作為政治宣傳的「文化劇」；另一派則是以張維賢為代表，著重在追求戲劇演出的藝術成就。

電視劇《紫色大稻埕》中，借用張維賢的經驗，安排銘新劇團演出《金色夜叉》，石銘飾演貫一，如月飾演阿宮，逸安幫忙舞臺布景繪製，婉華調教如月演技。戲中戲的三角戀情，映照著戲外四個人撲朔迷離的情感關係，角色們把說不出口的話藉戲傳情，真假難辨，讓人看得心癢難耐。

誰是《社會公敵》？

挪威劇作家易卜生1882年的作品《社會公敵》（An Enemy of the People），現在比較常見的翻譯是《國民公敵》或《人民公敵》。劇中描述挪威沿海小鎮投資開發溫泉浴場，期待振興旅遊業，帶來興盛繁榮。主持計畫的史塔克曼醫師發現製革廠汙染了溫泉水質，導致旅客生病，主張關閉，但一心只想賺錢的政客、業者與居民全都反對，史醫師打算訴諸報紙媒體，沒想到報社也見風轉舵，拒絕刊登史醫師的文章。史醫師好不容易找到場所，集合居民說明一切，卻被眾人冠上「社會公敵」的稱號，但他仍義無反顧，與惡勢力對抗到底。

這是良知對抗商業利益的故事，也是孤立的個人對抗官方、媒體和群眾的故事。大眾是盲目的，誠實指出真相的人，反而變成公敵。易卜生在劇中提出的問題，到現在仍然屢見不鮮，這也就是為

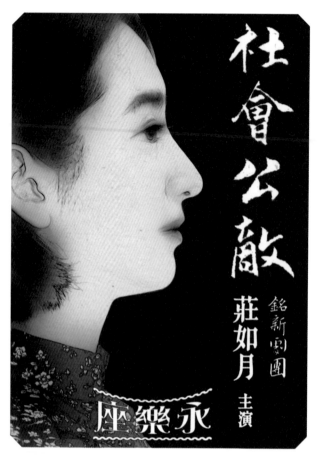

什麼《社會公敵》至今仍然在世界各地以不同語言不斷演出。

1933年，張維賢再度從日本學習演劇回臺，經歷上次「民烽演劇研究會」開辦演劇講座失敗的經驗，重振旗鼓，帶領重組的「民烽劇團」排了四齣新戲在永樂座演出四天，《社會公敵》即為其中之一，這應該是臺灣第一次演出易卜生的作品。演出風評極好，張維賢的戲劇才華受到肯定，翌年「臺北劇團協會」在臺北榮座舉行「新劇祭」，民烽劇團是唯一獲邀參演的臺灣人團體。

劇中銘新劇團的團長石銘，在思想與行事作風上與《社會公敵》的史醫師非常類似，因此安排在石銘回臺重新振作之時排練此劇，但年代稍晚，已是中日戰爭前夕，日本官方對新劇演出控管更加嚴格，不但劇本要事先審查，演員要有執照，還會派人到現場監督，遇到不妥的內容立刻叫停，甚至私下暗示戲院拒絕有問題的劇團演出。石銘受到阻撓，為了對抗當局，安排不收門票的「試演」，但日本警察還是來了，臺上群眾演員正對著石銘飾演的史醫師大喊：「他就是社會公敵！他討厭自己的國家！怨恨自己的人民！」轉而面向警察喊出一樣的臺詞。到底是本著良心，揭露真相的史醫師是社會公敵，還是打壓臺灣人民自由意志的日本警察才是社會公敵？這幕安排相當耐人尋味。

海派京劇《狸貓換太子》

　　1924年永樂座開幕，即請來上海樂勝京班演出當時上海最轟動、最受歡迎的連臺本戲《狸貓換太子》，五光十色的布景、巧妙驚人的機關、熱鬧的文武場、新製的戲服，以及精采的表演和唱腔讓臺灣觀眾大開眼界。離大稻埕中心稍遠（今太原路），已開張數年的臺灣新舞臺大受威脅，早已整修內部因應，請來聯合京班演出相同戲碼，還調降票價，一時之間兩臺競演《狸貓換太子》，帶起了此後臺灣的海派京劇熱。

　　當時歌仔戲才剛萌芽，還沒進入內臺演出，京劇在當時的臺灣社會，尤其是臺北的中上階層頗受歡迎，上海京班、福州京班常來臺演出，也影響了後來歌仔戲的表演。

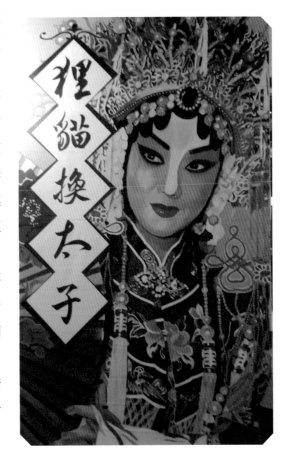

　　這次特別請來臺灣京劇小天后黃宇琳，首度跨界電視演出劇中京班的當家花旦「婉華」。黃宇琳演出傳統京劇已長達二十二年，在校即受到兩岸京劇名師教導，更是戰後在永樂座連演數年的青衣祭酒顧正秋在臺唯一正式弟子。扎實的功夫和精湛的演技，只要一出場就是眾人的目光焦點，不但臺上京劇演得好，在臺下的演出一樣能量飽滿，口白悅耳動聽、情感細膩，是劇中如月的伯樂和啟蒙老師，也和石銘團長有一段似有若無的情感，兩人分別時清唱《霸王別姬》片段，巧妙地藉戲傳情，令人動容。

音樂：百川匯流的文化饗宴

「月光戀愛著海洋，海洋戀愛著月光」，這是1920年代中國文人劉半農在英國倫敦念書時寫的歌詞。也許因為劉半農當時身處英國海島，這樣典雅微妙的中國抒情，與《紫色大稻埕》裡臺灣海島小國之天光水影似乎能夠巧妙呼應。

當時跨海流傳到臺灣的中國藝術歌曲，最具代表性的應該是運用到《紫色大稻埕》中的〈送別〉。〈送別〉的填詞者李叔同在日本念書時，聽到日本人改編自美國小品音樂的〈旅愁〉後非常喜愛，於是將原曲配上中文歌詞，成了傳頌至今的〈送別〉。如泣似訴的「長亭外，古道邊」因之成為蔣渭水、陳植棋等知識青年出現時的背景音樂。歌詞內「仰首芳草碧連天，遠望祖國山外山」的詩意澎湃，自然也成為對孫中山革命建國有著浪漫憧憬的臺灣知青私下學習中國語言、追求民族解放的歌曲之一。

中國藝術歌曲只是當年臺灣迎接各種文化衝擊中的一小塊拼圖。當時早已接受荷蘭西班牙殖民者與傳教士帶來的歐洲古典音樂洗禮的臺灣，經過日本政府國家教育的加持，西洋古典音樂也已生根成為臺灣精緻文化的內涵。

《紫色大稻埕》戲中挪威劇作家易卜生作品《社會公敵》在永樂座上演時，舞臺上搭配著北歐小鎮醫生屹然對抗社會權勢的背景音樂，是以《茶花女》歌劇著名的義大利作曲家威爾第另一齣歌劇《那布果》中著名的希伯來奴隸之歌。那布果（Nabucco）是舊約聖經中欲望之城巴比倫的暴君，歌劇裡流離失所的猶太人民在幼發

拉底河畔思念故鄉的悲壯歌聲〈思緒乘著金色翅〉（Fly, thought, on golden wings）襯托著易卜生的社會寫實抗爭，從臺灣殖民社會脈絡中看來格外耐人尋味。

此外，謝里法老師原著小說中提到的南美洲烏拉圭作曲家羅德里哥之探戈舞曲〈La cumparsita〉也出現在劇中。不同於歐洲古典歌劇的壯烈格局，〈La cumparsita〉舞曲是耐人尋味的小品曼妙與欲望探索。《紫色大稻埕》劇中年輕藝術家們即興起舞跳探戈，用的就是這首當年風靡20年代歐洲，由留法臺灣學生輾轉帶回臺灣的西方流行音樂之一。當時美國的南方爵士搖擺樂風也吹到臺灣，Charleston Dance跟古典華爾滋、狐步舞步一樣，都成了當時都會男女追尋世界認同與脈動的最佳管道。

殖民地國家在歷史表面的悲情下，其實有著生意盎然的豐盛人文，被殖民的臺灣小島在接受各種世界文化衝擊之餘，也多元融合地發展出屬於自己的流行文化風貌，1930年古倫美亞唱片公司搭配電影行銷發行的〈桃花泣血記〉開啟了臺語流行歌風潮，隨後的本土創作〈跳舞年代〉更充滿當年風靡都會男女的舞影脈動，流傳到現在的〈望春風〉〈河邊春夢〉〈雨夜花〉〈青春嶺〉等曲也都是1930年代臺語歌曲黃金年代的代表作。

然而，追尋流行與世界認同的立足之地當然是本土。《紫色大稻埕》的配樂，除了主題曲〈大稻埕的天光〉家鄉故里千帆水湧的江山如畫之外，女主角如月拿手的宜蘭民謠〈丟丟銅仔〉、嘉義畫家陳澄波口中的嘉南民謠〈一隻鳥仔哮救救〉，以及陳植棋的汐止褒歌，藝旦口中俏皮的泉州南音（南管），甚至是蔡培火為文化協會譜寫的愛國歌曲〈美臺團歌〉，都真情流露地反映了當時臺灣土地的脈動。

少年畫家陳植棋口中的「小娘約哥後壁溝，假意夯椅去梳頭，搭心若來就喀嗽，哥仔招手娘點頭」源自閩南村民即興唸歌的吟唱

傳統。山歌中男女相褒訴情的單純曲調，跟戲中穿著和服的藝旦娓娓吟唱的泉州南管「燒水燙灩腳，消息偌璉耳」一樣，都是當時地方男女朗朗上口的逸趣小品，輕快中蘊含著深厚豐富的民間諺語。

來自蘭陽平原民間童謠，女主角如月口中俏皮開朗的「火車行到伊都，阿末伊都丟，唉唷磅空內」，1945年被臺灣作曲家呂泉生重新編詞，成為今日大家耳熟能詳的〈丟丟銅仔〉版本，但因此也令一般大眾誤以為源始於十八世紀清人吳沙開發蘭陽平原時期的〈丟丟銅仔〉是戰後的創作。當時的臺灣地方音樂，除了擁抱生命的輕巧愉悅之外，當然少不了殖民地人民最根深蒂固的苦悶。哭到三更、半暝找無巢的〈一隻鳥仔哮救救〉就是其中之一。

源始於嘉南平原，流傳到臺灣島嶼大街小巷的〈一隻鳥仔哮救救〉，不止隱藏著臺灣民間對殖民者的無言控訴，也唱出了被殖民者的沉重心聲。而《台灣民報》發行人蔡培火為臺灣文化協會寫的愛國歌曲〈美臺團歌〉，暗夜暝泣之餘，同時也天光乍現地描繪出水稻雙冬割、海闊山又高的福爾摩沙美景。

貫穿《紫色大稻埕》全劇的主題音樂，則改編自臺灣當代音樂家石青如的鋼琴小提琴雙協奏曲〈破曉——大稻埕的天光〉。千帆水湧的史詩格局，江山如畫娓娓道來，揉合了現代與懷舊的古典音樂主題，與劇情內出現的各方背景音樂，毫無違和感地編織出1920年代大稻埕與臺灣多元豐沛的生命力。保守世代對未來的憧憬、殖民年代對解放的渴望，其實就是臺灣百年前繁華多樣的歷史風貌。

▲飾演陳澄波的江國賓在現場清唱〈一隻鳥仔哮救救〉後，淚流滿面。1934年的陳澄波，怎會想到1947年，他作畫的雙手被鐵絲綁起，在故鄉嘉義火車站廣場上被槍殺，曝屍三日「找無巢」。直到三十年後，這段歷史才開始被討論。

第二部

紫色大稻埕影視小說

重溫舊夢——

我要畫出臺灣人的心。

也許,我的技巧不如人,

但是,裡面有我的用心,

我希望看圖的人,

不要只用技巧評論一幅圖。

江逸安 施易男 飾

　　大稻埕江記茶行老闆江民忠的獨子，從小在三位母親的關心寵愛中長大，聰明調皮，心思單純，為人熱情。與郭雪湖是一起長大的好友，醉心繪畫，嚮往自由。崇拜蔣渭水，欣賞陳植棋，屢次參加文化協會活動，支持師範學校罷課學潮。但父親一心期望逸安完成學業，接管茶行，逸安卻只想追隨陳植棋的腳步，報考東京美術學校，參加臺展，當一位專業的美術家。

　　三位母親中，大娘最了解逸安，以智慧協調父子關係，開導逸安，希望他能兼顧茶行與夢想。

　　逸安認識如月後，生命開始變得不一樣。如月的真誠和勇氣，對表演的熱心和執著，讓他著迷，他想畫下如月的各種容顏。他想和如月「自由戀愛」，一起追求夢想，但如月深知兩人家世的差距是不容易跨越的難題。逸安被迫由家裡安排，和門當戶對的彩雲相親。他想盡辦法巧妙拒絕，卻仍敵不過命運的安排。

莊如月 柯佳嬿 飾

　　原是宜蘭佃農家童養媳，個性堅毅、聰明、好強不服輸。從懂事開始就有做不完的家事和農事，養兄

上學後，如月暗自羨慕，常藉機偷看課本認字。在養父支持下，如月承諾不會耽誤家事，養母終於同意讓她去上學，但只讀了幾年即輟學。待養兄成年，養父母便要將兩人送做堆，如月不想接受命運的安排，所以逃離養家，到大稻埕投靠在喫茶店工作的好友錦玉，因而認識了逸安、雪湖一行人。

戲院裡光鮮亮眼的舞臺，上演著悲歡離合的人生，讓如月深深著迷。如月努力學習演戲，追求另一個全新的人生，從鄉下姑娘蛻變為成熟的女演員，思想視野也更加開闊。面對逸安和石銘對她不同的感情，迷惘掙扎，難道女人只有婚姻這一條路？

郭雪湖（金火）

李辰翔 / 楊烈 飾

出生於大稻埕番仔溝，本名金火。兩歲喪父，由母親陳順獨立撫養長大。個性活潑，努力踏實。曾考取臺北州立工業學校，發現志趣不合，退學在家自修繪畫。十七歲時由母親帶引拜蔡雪溪為師，入雪溪畫館學習裱畫與繪製佛像，取名「雪湖」。

1927年參加第一回臺展入選，與陳進、林玉山被稱為「臺展三少年」。1928年以〈圓山附近〉獲臺展特選，此後多次在臺展獲

獎，細膩刻畫臺灣一草一木的畫風逐漸影響畫壇，靠著勤跑圖書館自學與臨仿名作自修。在鄉原古統的畫室中認識攜手一生的妻子林阿琴，在她的支持下，努力創作不輟，挑戰自我，嘗試各種風格與題材。

林阿琴 傅小芸 / 嚴藝文 飾

大稻埕南北貨行林家養女，被收養後，養母陸續生下子女，因此備受疼愛。1928年考入臺北第三高等女學校，師承鄉原古統學習膠彩畫，展露繪畫才華。畢業後本有意像學姊陳進一樣，到日本學習繪畫，卻因阿嬤不捨，留下來繼續就讀臺北高等女子學院。同年以〈美人蕉〉入選第六回臺展。

和郭家住得不遠，從小就知道雪湖是一位很會做風箏、燈籠和畫畫的大哥哥。之後在鄉原老師家又遇到雪湖，雪湖指導阿琴繪畫以參加臺展，兩人日久生情。但因家世背景差距太大，遭到郭母反對，林家也安排阿琴和門當戶對的對象相親。

但雪湖努力說服母親，再加上鄉原老師居中協調，林家終於同意婚事，也不收聘金，兩人於1935年在圓山的臺灣神社結婚。婚後為了支持郭雪湖的藝術生涯，淡出畫壇，一肩挑起教養子女和家庭經濟重任。

莎士比亞 挑戰

時間的空隙

是時間愚弄了我們嗎……
曾幾何時，
我失去了你的愛？

珍奈·溫特森 著　張茂芸 譯
Jeanette Winterson

挑戰莎士比亞系列作品 I

穿越四百年
獻給21世紀的你

THE GAP of TIME

全球書迷為之瘋狂的文壇盛事
空前絕後的寫作計畫

幸福是我們的義務

「2016 全球好國家」NO.1

瑞典人的日常思考教我的事

解讀北歐價值，
讓我們為自己的幸福負起責任！

吳媛媛——著

為什麼瑞典人忙得沒時間工作、
瑞典文夫人手一本《爸爸學》、
建築工人和醫生，生活水準幾乎沒有差別？！

就讓我們從瑞典人這一路走來夢想成真的思考之旅，
拓展台灣想像的社會落實的社會想像。

定價280元　圓神出版

陳順　謝瓊煖 飾

　　郭雪湖的母親，早年喪夫，一肩扛起家計和
教育兒女的大任。個性堅毅，面對種種挑戰從
不畏懼，是兒子金火最大的支柱。當金火決定
退學，要放棄大好前途專心繪畫時，鄰里、族
人紛紛反對，只有陳順支持金火的決定，四處
打聽適合的習畫老師，借錢讓金火買繪畫材料
也在所不惜。

　　以人生智慧開導金火，並以素人獨特的眼光
給予創作建議，一生無悔的奉獻與支持，成就
了郭雪湖的藝術大師之路。

王彩雲　林玟誼 飾

　　大稻埕望族王家千金，就讀靜修
高女，個性善良開朗、聰慧機靈，
勇於表達和堅持自己的看法。與逸
安相親後，欣賞逸安直來直往的個
性和追求理想的熱情，期待和逸安
結婚，支持他的夢想，沒想到卻被
拒絕。傷心之餘決定充實自己，前
往日本讀書，要做一個逸安看得起
的新女性，沒想到竟在東京與逸安
重逢。

江民忠 馬如龍 飾

　　江逸安的父親，原籍福建安溪，少年時隨父親來臺，在新店山上開墾種茶，後開始經營茶葉販售，在大稻埕創辦江記茶行，並開始涉足其他產業，投資戲院、餐廳。做生意眼光獨到，為人踏實又不失手腕，在政經界交遊廣闊，和日本商人來往密切，也暗中資助蔣渭水的「臺灣文化協會」與「臺灣議會設置請願運動」等社會運動。觀念雖較傳統保守，但也能逐漸接受了解新事物、新思想。

　　為了子嗣娶了三個太太，但只得獨子逸安，所以用心栽培，期望他能繼承家業，無奈事與願違。江父也不是完全反對逸安畫畫，但覺得作為業餘興趣即可，當什麼畫家？為了栽培逸安成為接班人，煞費苦心。

大娘素蓮 沛小嵐 飾

　　採茶工出身的素蓮為江家童養媳，與江父同甘共苦，一起打拚創立江記茶行，互相扶持一生，情深意重。個性穩重大方、賢良淑德。由於素蓮遲遲沒有生子，所以默許江父迎娶二房麗美，在家中與麗美相抗衡又不失和氣。當麗美生了女

兒，肚皮又遲遲沒有動靜後，為了替江家延續香火，素蓮同意三房桂香進門，終於不負眾望，一舉得男。

素蓮對麗美的女兒和逸安都非常疼愛，視如己出。以她溫婉的智慧化解江父和逸安的父子衝突。支持逸安繪畫上的渴望，也巧妙地讓逸安一步步參與江家的生意。

二娘麗美　徐麗雯 飾

富商庶出的女兒，個性好強，從不認輸，天資聰穎，「目頭巧」，懂得看人臉色，很有生意頭腦。幫江父管理帳務，打理內外，十分受寵，可惜只生了女兒，只能眼睜睜看著江父再娶入第三房。在桂香生下逸安後，仍不放棄生子的希望，再度懷孕，生的卻又是女兒。

逸安對三位母親都非常敬重，桂香也很認分，從不爭寵，但麗美內心仍然十分不安，不停盤算著自己和女兒在家中的地位。雖然也疼愛逸安，但又矛盾地樂見江父與逸安的父子衝突。

三娘桂香　林秀玲 飾

年輕時和郭母是一起在江記茶行揀茶的女工，個性溫婉善良。引起江父注意後雖也心動，卻因怕人說閒話，所以辭工回家，此舉反

而讓江父追上門來。在矛盾掙扎中，素蓮親自上門，同意桂香進門，一躍晉身為大戶人家的三房太太。桂香清楚自己的身分地位都比不上兩位太太，也不因生子就覺得母憑子貴，仍然盡心盡力地幫忙家務，斟茶倒水從不抱怨。唯有逸安讓她提心吊膽，常怕他又惹出什麼麻煩。既然幫不了生意，江家的香火延續就是她最重要的責任。雖然看似沒什麼重要的分量，卻是江父和逸安心中最安定的那一塊淨土。

石銘 鄭人碩飾

　　銘新劇團團長，大稻埕富商子弟，為人直來直往，充滿激情，痛恨社會階級，追求自由公平正義。公學校時因為在校說臺語及反日思想，被老師毆打退學。後赴日就讀中學，畢業後到中國沿海及南洋旅行學習，在廈門看到「文明劇」演出，深受吸引，並參與多齣戲劇排練與演出。回臺後和同好組成「銘新劇團」演出臺語新劇，以戲劇傳播民主進步思想，也因其專業背景，比其他新劇團更加講究表演與

舞臺效果。一眼看出如月的潛力，培養她成為出色的演員，也漸漸
被她吸引。

婉華　黃宇琳 飾

　　從小在上海的戲班子長大，接受嚴格
的訓練，靠著努力與天分，終於成為劇團
臺柱。為人海派熱情，獨具慧眼，隨劇團
跑遍大江南北，到臺灣演出後，深受銘新
劇劇團團長石銘吸引，發掘如璞玉般的如
月，鼓勵她追求自己的戲劇人生。

蔣渭水　莊凱勛 飾

　　臺灣宜蘭人。為臺灣日治時期的醫師與民族運
動者，創立臺灣文化協會與臺灣民眾黨，是反日本
殖民運動中重要的領袖。蔣渭水開創的大安醫院和
《臺灣民報》辦公室，是當時反對運動中青年和學
生們的避難所，他常在學生們迷失時，像明燈一樣
給予方向和建議。江父十分敬重蔣先生，除了暗中
贊助，也不時來大安醫院拜訪，蔣渭水曾點出江父
內心的矛盾，試圖緩解江父和逸安之間的衝突。蔣
渭水身為逸安、雪湖和陳植棋等人的前輩，給予他
們良好的示範，做人做事不衝動，要有遠見地處理
迎面而來的挑戰。

一切，
都要從永樂町的少年說起。

大稻埕淡水河畔，觀音山映著夕陽餘暉，還沒完工的臺北鐵橋下，河面波光粼粼。穿著臺北工業學校制服的少年郭金火，拿著筆專注地在作業本背後的空白處畫下眼前風景。這是他一天中最快樂的時刻，遠離枯燥乏味的學校課程，拿著畫筆寫生，忘卻一切煩憂。

「金火！」從小一起長大的好友江逸安拿著排了好久才買到的紅豆麵包，笑著向他跑來。逸安拿出新買的素描簿給金火：「坐船來的。」金火一臉欣羨。「今天要畫什麼？」金火看著眼前江山如畫：「我想要畫……眼睛眨一下就看到的畫面。你呢？」逸安拿起畫筆度量著景框，大聲說出他的雄心壯志：「我要畫咱ㄟ黃金時代！畫咱ㄟ自由世界！」

這就是永樂町少年的夢想。

金火還記得公學校三年級的時候，來了一位新老師陳英聲。圖畫課是金火最喜歡的一堂課，這一天，陳老師帶來金火以前不曾看過的水彩，示範給全班同學看。只見老師的畫筆沾上水彩顏料，在紙上刷了一下，顏色隨著水氣流動暈染，竟像是有了生命一般地舞動起來，讓金火看得目瞪口呆。更特別的是，陳老師會帶大家出去寫生，一群人扛著畫板畫具，像郊遊一般有說有笑地尋找寫生地點，有時候陳老師還會去鐵道旅館買「全臺北最好吃的吐司」和大家分享，那滋味就跟逸安買來的紅豆麵包一樣。

❖ 就因為愛畫畫

　　兩個身分背景懸殊的永樂町少年成了好朋友。他們還不知道，未來的路會往哪裡走，手中的畫筆還能畫多久……

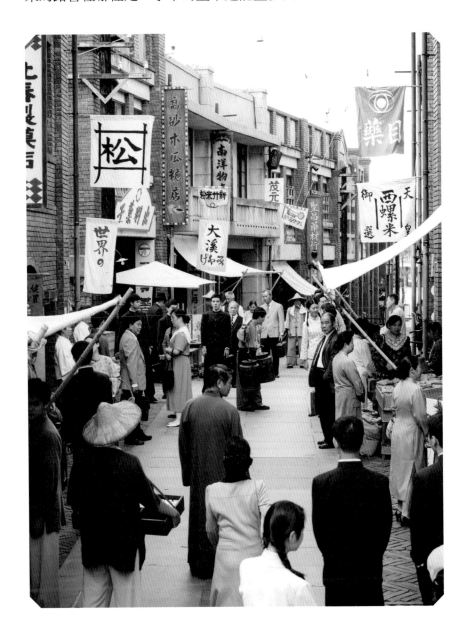

畫咱ㄟ黃金時代

大 稻埕，顧名思義，是一個廣大的晒穀場，曾經被黃澄澄的稻穀以豐收姿態昭告著當地的富庶，放眼望去，一片金黃。江記茶行，由現任頭家江民忠和家族長輩自福建安溪來臺，白手起家，購地種茶，並與大稻埕的五大茶行聯手，將茶葉外銷至南洋、日本。自此，大稻埕的稻穀香變成了茶葉香，還有淡淡的茉莉香。

茶行建築宏偉，偌大的天井引進大稻埕的天光，長長的簷廊下堆得高高的茶葉袋。順著熱氣來源，便能看見熱氣蒸騰的焙籠間，裡間的工人赤裸著半身仍然汗流浹背，往來忙碌一刻也不得閒。江民忠心心念念茶行事業，逢人就說：「臺灣茶的清香，不是輕鬆換來。溫度要顧，生熟要巡，一點都不能有差錯，比顧金子還慎重！」但他的兒子，江記唯一的繼承人——江逸安卻不這麼想，這個永樂町的茶行少年，只想畫畫。

江民忠有三個太太，三個都把這個寶貝兒子當作心頭肉，疼著寵著慣著，他擁有龐大的家業和三倍無私的母愛，但是「自由」兩個字，對他來說依然奢侈，不管是在江記，或在那個年代。

自1895年起，臺灣在日本統治下將近三十年。1924年日治中期民主思潮蓬勃發展，臺灣人爭取政治、文化、經濟等權益以各種不同形式大鳴大放。同時，與中國的往來不曾中斷，對世界藝術文化、流行時尚的開放擁抱，更有如久旱逢甘霖般的若饑似渴。那是臺灣欣欣向榮的黃金時代！

逸安不想當憨奴才，他要做開拓者。他在家裡要爭取繪畫的自由，在政治上要爭取民主的自由，在愛情上，他也絕不讓步。

我的人生，我自己決定！

前 天趁著夜裡從宜蘭山上偷跑出來的如月，張大眼睛甩著左右兩側綁著的頭髮，好奇看著眼前大稻埕的一切。她出生到現在見過的人加總起來都沒眼前的多，五顏六色的招牌醒目地掛在各個牌樓之間、載貨的三輪車快速來來往往，嚇得她左避右閃，像個驚慌的迷途小鹿。她緊抓著隨身攜帶的布包，三分好奇七分警惕地照著手上的地址條找門牌。

「你的終身大事，誰來決定？算命仙幫你看命看相看流年，咁ㄟ當決定你的終身大事？」

如月站在劇團宣傳用的算命攤前，被「終身大事」四個字吸引，眼神直溜溜地盯著扮演算命師的石銘。其實就童養媳來說，她不算是歹命的，她沒有受過大部分女人受過的虐待和折磨，養兄阿勇雖然憨直卻也對她照顧有加，比起當時窮苦人家的女孩，她算是幸運。她一直知道「送做堆」這天總會來到，只是她心裡總覺得空盪盪，日子一到，她反倒逃了，她得從山裡出來，逃離那個宿命，她不想要就這樣被定下一生，過一輩子。

如月被擠進蜂擁而來的人群裡，不知道發生了什麼事，只能來來回回緊張地穿梭。這不是她習慣的世界裡會發生的情景，她警戒而慌張，卻也充滿好奇。

「在臺灣設立議會，是咱的權利！不論再請願多少次，我和同志都會繼續努力！」

遠遠，她看見穿著白西裝的蔣渭水被簇擁著演講，她不認識他，但是他的聲音很有穿透力，即便在如此混亂吵雜的地方，都能清晰聽見他講的每一句話，每一個字。

「一個獨立的國家要有獨立的文化。獨立的人要有獨立的自我！」

獨立的自我？是的，這便是她要的！一進了大稻埕，這句話瞬間就填補了她心中的空洞。群眾的吶喊聲和遠處傳來的鞭炮聲，也像為自己找到定位而慶賀著。茫然之際，聚眾的場面已變得混亂，逸安注意到了這個初來乍到，卻出落得精緻的女孩。出於善意，逸安拉起了如月的手，衝出被警察驅散的人群。

「我有腳！我自己會跑！」

她連同鄉好友錦玉留給她的地址都還沒找到，就被捲進這場因街頭演講導致的警民衝突中，如月對於企圖拯救她的逸安並不領情。她是跑出來的，她相信靠自己也能逃出這場紛亂。她要獨立，她已經看到不一樣的世界，想過不一樣的人生。她相信自己，更勝過任何一個出手幫她的人。

「出來，就沒回去的路了！」

◆　◇　◆　◇　◆

如月找到了在Colour喫茶店工作的同鄉錦玉，喫茶店裡的開放自由，讓她看到文明的世界，並和逸安再度重逢。逸安並不計較如月

曾經的無禮，反倒熱情大方地出借心愛的《臺灣》雜誌，並介紹學生們口中的文化頭——蔣渭水，以及愛畫畫的金火和老是拿著請願傳單衝進來躲警察的陳植棋。這些溫暖的友情對如月來說，是大稻埕對她的接納，讓落腳在此的她安心。

　　逸安領著如月來到了永樂座。看著上海京劇團當家花旦婉華的風姿綽約，如月嚮往著戲臺上這個嶄新的世界，一個故事一個人生，人生不被別人定義決定，她可以擁有千百種不同的人生劇本。當時的如月，或許對女性自主意識這些新潮名詞還懵懵懂懂，但是《終身大事》劇中簡單明瞭的對白，她懂。她不斷對自己重覆吶喊：「我自己的人生，我自己決定！」

轉一個彎，就是不同的風景

金火年幼時父親就過世了，郭母陳順以能把各路神仙繡得神靈活現的好手藝承接繡莊的活，靠織繡八仙彩為生，茶行收成期也去揀茶枝賺取生活費。金火以優異的成績進入工業學校，家族長輩和鄰里好友們都為郭母鬆了一口氣，終算能有個指望了，工業學校畢業意味著將來收入穩定的出路。

只是愛畫畫的金火讀得並不快樂，每天直的橫的製圖線條，硬邦邦地按尺計量，在他看來這不叫繪畫，沒有生命精神，也沒有靈魂。他當然也知道逸安常掛在嘴邊的精神啊、靈魂這些，沒法叫他和他的娘吃飽飯，沒法讓他們不餓著肚子東賒西欠。但金火就是困惑，現實和夢想，為何如此格格不入？

「阿娘，妳希望我將來是啥米款的人？」

「問你自己啊！你想要做啥米款的人？」郭母把問題丟回給金火。金火拿出自己早期畫的〈公雞圖〉，滿腹惆悵。

逸安一直是金火身邊的一面鏡子，反映著熱愛繪畫的自己，但逸安熱情洋溢，金火卻含蓄內斂。幾次和逸安去喫茶店感受到新文化，陪逸安走上街頭大聲吶喊時總也忍不住心頭的澎湃，他心裡想著，連學生都在爭取臺灣人的權利，自己卻連想要的東西都不敢爭取？那麼「夢想」，最後是不是只有破滅呢？他抬起頭看著仍佝僂在織架前趕工的阿娘。「我想退學！」四個字遲遲說不出口。

「一人一款命，不用欣羨別人，也不用怨嘆自己。轉一個彎，就是不同的風景。」

再沒有比郭母更了解金火的人了，低著頭繡著花，說出來的話倒像是直接和金火的內心對答，金火不可置信地看著娘，對她猜中自己的想法感到意外。更意外的是，她的支持。

◆　◇　◆　◇　◆

　　金火決定退學引起家族反對的聲浪，郭母為了支持金火堅守夢想，不畏二伯的嚴厲譴責、回絕學校老師的幾番勸說、對鄰里間的閒言閒語更是置若罔聞。她強韌的意志不只是金火最有力的後盾，更決意為自己的兒子披荊斬棘開出一條路來。蔡雪溪先生開設的雪溪畫館在大稻埕頗富盛名，來請觀音彩的客人絡繹不絕，畫館裡也經常有當代名師匯集論畫。郭母帶著金火的〈仙桃圖〉前來拜訪，雪溪師見金火用色精準，是可造之材，當場只收了一半的學徒費用，讓金火正式磕頭拜師，給了名號「雪湖」。從那天起，金火成了雪溪畫館的學徒，以「郭雪湖」的名字走進繪畫的領域。

第四章

走自己的路

安好羨慕金火，羨慕金火可以說退學就退學，可以從金火變成雪湖。換作他阿爹，絕不可能這樣全心支持自己的夢想。

他想起金火說的話：「我家散赤……沒近路走。現在就要開始努力，堅持到底。不要再浪費時間在我不喜歡的事情上面了！」逸安真想揍他一拳。

「散赤」？比起逸安連畫畫都要偷偷摸摸，在家裡擺一個維納斯雕像都弄得驚天動地，金火在繪畫和追求夢想的自由，確實相對富有許多。石川欽一郎回臺後在師範學校辦的畫展，逸安和金火都去了，都大大地受到感動，怎麼金火就下定決心退學進了畫室，自己還在這裡苦苦想著如何才能抄「近路」？逸安簡直悶壞了。他的夢想如此宏大，所擁有的自由卻相形見絀，對他來說，這才叫真正的「散赤」！

◆　◇　◆　◇　◆

石川欽一郎是臺灣近代西洋美術教育的開創者，也是臺灣美術的啟蒙者，返日八年後再度來臺任教。石川的畫展由植棋負責為參觀的同學們介紹導覽，來的人還有石川的得意門生倪蔣懷和陳澄波。倪蔣懷是石川在臺灣的第一個學生，沒有去日本讀美術，反而投入經營礦業，贊助和支持一些沒有財力走美術這條路的人，他的投入可以說是牽動臺灣整體美術活動開始的第一步。陳澄波則是畢業多年，一直沒有放棄繪畫的夢想，終於得到妻子的支持，準備去日本

報考東京美術學校。

　　畫臺灣，也愛臺灣之美的石川曾說：「人們傳言說臺灣是瘴癘地獄，而我見了，卻驚為天堂啊！」

　　在逸安的心裡，這些站在他的面前，能夠恣意描繪自己所見所愛的畫家群像，就是他的天堂。他睜大了眼睛四處梭巡，尋找著自己的夢想範本。

　　倪蔣懷培育臺灣美術種子，精神可佩，但是贊助畫家？他還不想扛那麼大的責任。陳澄波三十歲去東京，自己能等十年嗎？不可能。楊三郎！楊三郎和逸安一樣，熱愛繪畫卻遭父親強烈反對，因此利用幫忙家中菸酒配銷事業所儲蓄的零用錢，瞞著家人渡船到日本讀美術學校。逸安的嘴角露出一抹微笑……

◆　◇　◆　◇　◆

「年紀從來不是問題，堅持理想更重要！」

　　石川的話在逸安的心裡埋下了種子，在春露中滋生發芽。金火的退學、植棋的罷課抗爭助長了它的起勢，最反對逸安畫畫的江父則成了逸安出走的導火線。

　　「嘸係款ㄟ褪腹體！」一疊維納斯的裸體素描被江父狠狠砸在逸安跟前。逸安完全不能接受江父這樣封閉、跟不上潮流的迂腐思想。石橋仔頭的黃土水去日本讀美術學雕刻，他的作品〈甘露水〉〈擺姿勢的女人〉都進入日本的帝展，替臺灣人爭光！而這兩件作品都沒穿衣服！也就是江父口中的「褪・腹・體！」逸安絲毫不退讓地挑釁，讓江父在家裡三個女人面前漲紅了臉，氣得厲聲丟下話走人：「你說文化，我給你文化；你要風雅，我也給你風雅。你竟然軟土深掘！」

逸安不服氣，但他不知道的是，江記的茶罐商標被人仿了去，江父正為了處理商標官司、市場辨識和新商標設計傷透腦筋，全家人都焦頭爛額，連二娘麗美也成天在外奔走尋找解套方法。素蓮向來疼惜逸安，也珍惜他的才華和夢想，雖然不願意明著和江父唱反調，但總能適時地轉圜，給予暗中支持。這一次的商標設計，素蓮早就有想法，想讓逸安放手一搏試試。逸安對桂香是出自血緣的親愛，對麗美是撒嬌體諒，對大娘素蓮則是尊敬孺慕，只要是大娘說的，他從來沒有二話。更別說，大娘要他畫商標，拿出來跟外面的畫家競圖！

　　逸安找了如月畫商標畫像，卻沒有被選中。早先已因為如月的安慰，接受現實而認輸的他，從阿明嘴裡獲知江父選上的原是自己的畫，卻刻意放棄，另選一張。逸安認定江父「作弊」，不由得怒火中燒，既然不按規矩來，那大家就都別照規矩了！楊三郎的例子就在那裡，自己難道還會不知道怎麼追尋夢想嗎？

　　「誰規定去一個所在，一定要走固定的路線……我要走自己的路！」逸安收拾簡單的行囊畫具，他要逃走，跟植棋一起去東京。

第五章

一旦妥協，就是破滅！

在　1920年代，蔣渭水是文化界、民主思潮的文化頭。那麼，從美術界來說，不及弱冠之年就進入文化協會的陳植棋，無疑是那一輩畫家們的孩子王。

逸安因為購買畫具認識就讀師範學校的陳植棋，在逸安眼裡，植棋跟阿爹是站在天平兩個端點的人，植棋前衛新潮、熱血敢衝；阿爹則是固執保守、裹足不前。他毫不猶豫選擇跟隨前者。

「不能妥協，一旦妥協，就是破滅！」

他高聲吶喊的時候，不管有沒有巡警在場，身為臺灣人，他沒在怕的。他的勇氣一直是逸安和金火的榜樣，支撐也鼓舞著熱愛繪畫的兩人。當然，影響力遠不止於他們二人。

◆　◇　◆　◇　◆

植棋會去日本，應該說是提前去，完全是因為一場意外。

植棋就讀的臺北師範學校舉辦修業旅行，不但費用不公，日籍學生由公費補助，臺籍學生則全得自費，最後連旅行地點都違反多數臺籍學生甚至部分日籍學生想去中南部的意見，被學校硬性規定到宜蘭旅行。學生抗議無效還被要求寫悔過書，三年級的許吉在悔過書裡陳情校方改革意見，竟遭退學處分。植棋和逸安、金火按捺

不住滿腔的怒氣，和其他同學們醞釀罷課抗議。但罷課抗爭的宣傳單還來不及印製，學校就搶先公布了第一波處分名單，三十人被退學，六十四人停學。幾番不服抗爭後，陳植棋，反而成了最終退學名單三十六人當中的一個。

◆　◇　◆　◇　◆

　　自從學校公告了退學處分，植棋就因父親的不諒解而暫居大安醫院。植棋雖然覺得自己和學校抗爭有理，然而畢竟是讓家人失望，心裡仍然很鬱悶。一直到蔣渭水居中協調、石川欽一郎和鹽月桃甫親自拜訪陳家，才說服陳父讓植棋到日本報考東京美術學校，也讓植棋終於看到暗黑隧道盡頭的一點光明。

　　「人生短促，藝術永恒！」植棋帶著遠大的抱負和夢想，與逸安、金火在淡水中學紅樓平臺，面對著淡水河岸架起三個畫架，以畫家們特有的儀式，寫生兼送別。

　　長亭外　古道邊　芳草碧連天
　　晚風拂柳　笛聲殘　夕陽山外山

　　天之涯　地之角　知交半零落
　　一瓢濁酒盡餘歡　今宵別夢寒
　　韶光逝　留無計　今日卻分袂
　　驪歌一曲送別離　相顧卻依依

　　聚雖好　別離悲　世事堪玩味
　　來日後會相予期　去去莫遲疑

中國才子李叔同的〈送別〉在三個年輕畫家的吟唱聲中，正正恰如其分。李叔同讀過日本東京美術學校，是音樂、戲劇、文學、美術通才。他也是中國第一個開裸體寫生的教師。三個大男生很有默契地笑著、唱著、夢想著，情緒澎湃高昂。

　　「我要用油畫，畫下我心中的臺灣！」豪情壯志的植棋，離情依依的金火，和下定決心要隨植棋的船偷跑的逸安。夕陽餘暉映照在三個各有所思的年輕臉龐上，紅磚校舍八角塔上，群鴿飛起。

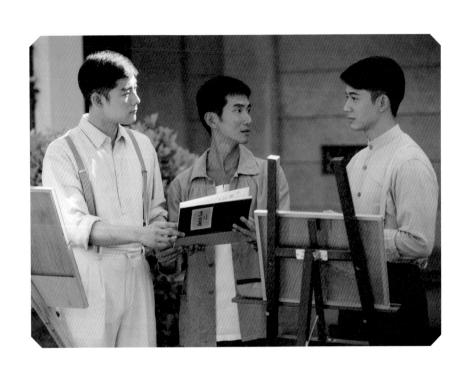

第六章

夢想，近在眼前

年輕畫家們嚮往東京美術學校，一片片帆舟乘著理想迎風而去。而在另一灣海峽，成班成團的京劇藝術正大量往臺灣渡海而來。

京劇在臺灣的商業演出，最早便是在日治時期。由於地緣接近、交通運輸便利加上商機蓬勃，上海京班經常赴臺演出，成為當時臺灣戲院的娛樂主流。婉華便是上海京班的當家花旦，宣傳海報但凡掛上她的名字，那就是戲院票房的保證。因此記者們圍著她團團轉，高官宴席總也少不了她這個座上賓。不過她不愛這些應酬的場子，她更愛在閒暇時候靜靜坐在Colour，聽年輕人暢所欲言，看他們笑笑鬧鬧。

「這個世界壞透了，只有『青春』是好的。」

想起德國哲學家說過的這句話，她總是側著頭笑笑。青春吶！

◆　◇　◆　◇　◆

婉華自小在傳統菊園長大，她的青春，是師父一棍子一棍子結結實實打出來、練出來的身段嗓音。現在的她，舉手投足間盡是從骨子裡透出來的風情萬種，一雙丹鳳眼、朱唇皓齒，一顰一笑都勾人神魂。如月與戲劇之緣，便是啟於舞臺上的婉華。

初見如月那天，婉華因為舊疾頭痛暈倒，是逸安和如月送她去大安醫院，學戲曲的人向來重情重義，婉華因此睜一隻眼閉一隻眼地讓如月在戲班裡打起雜工。如月對演戲的著迷、對著鏡子比劃蘭花指，婉華都看在眼底。她雖然斷言如月起步太晚，即使上得了臺，也成不了角兒，但戲班跑了一個女演員，婉華二話不說就讓如月上臺頂替串場的宮娥角色，替如月找機會。

「要想人前顯貴，就要人後受罪。」

　　婉華指指眼前練功、拉筋、挨揍的演員們，輕描淡寫地道盡舞臺上的華麗和舞臺下的拚搏。如月太緊張，一上場險些砸了場，眾人怒責，她卻只聽見自己心跳的聲音，只看見自己顫抖的雙手，雙手緊握像是抓到了什麼寶貝似的，久久都不肯張開。

「我願意再練十年，換臺上的一分鐘！」

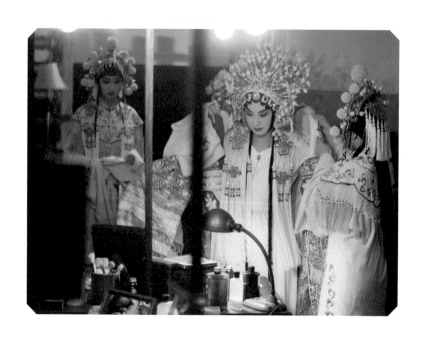

婉華和銘新劇團的石銘是在永樂座彩排的時候遇上的。婉華和石銘分屬傳統藝術和新文化表演，初見面算是不打不相識，彼此唇槍舌戰，互相並不認同。雖然如此，婉華卻替如月看到了另一線希望。京劇講求真功夫深底子，如月的年紀自然是來不及了，但新劇可以，而且臺灣的新劇團正缺能講臺灣話的女演員！婉華想推如月一把，想看到另一朵綻放的青春。、

　　婉華讓如月跑腿，給石銘送去了他不需要的京劇劇本，和他最需要的女演員。「說不定，你需要的人，就近在眼前呢！」

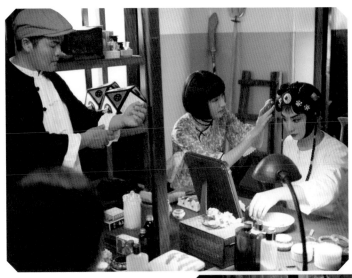

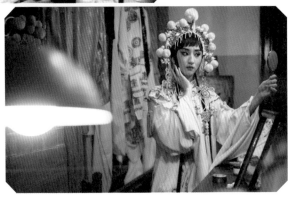

哪ㄟ沒路，是我不敢走！

火車行到伊都阿妹依多丟，哎唷岬空內，
岬空的水伊都丟丟銅仔伊都，阿妹伊都丟阿伊都滴落來。

如月以一曲家鄉調〈丟丟銅仔〉，算是通過了石銘的甄試，當石銘邀請如月出演《終身大事》的女主角時，如月自然也義無反顧地決心擔綱這個逃避命運的前衛角色。從此如月就鮮少往上海京劇團去了，她三天兩頭向喫茶店請假排練新戲，在石銘的協助下，識字不多的她把劇本倒背如流，用盡全心全意。

然而，永樂座大舞臺的正式彩排，卻成了如月跨不過去的檻。是她自己選擇離開家鄉來到大稻埕，是她自己選擇了演戲，但是燈光如此炫目，偌大的舞臺只有孤身的自己。她第一次感到勢單力孤，毫無救援，明明臺詞都背得很熟了，明明排練過好多好多次，她腦海裡卻一片空白，一個字也說不出來，呆若木雞、含著淚杵在臺上。「這條路若不是妳要走的，就放棄吧！」逸安出於心疼的勸慰讓她瞠目結舌。

「放棄？你這項不做，可以揀別項！我不是！我現在放棄，就什麼都沒有了！」如月比任何人都更懂自己。如月氣自己的沒用，也氣逸安的不懂她。真正的夢想，是不可能一次失敗就放棄的。逸安追求繪畫是那麼熱情而無懼，為什麼竟如此看待「我的」夢想？！如月茫然又氣惱地走在山間，忽地抬頭，發現前面已無去路。怕高的她，從小就不敢走吊橋，橫亙在兩山之間的吊橋，對她來說，從

來都不是路。

　　「哪會沒路？！是我不敢！」山
風從耳際吹過，吊橋的繩索在風中
吱吱作響，是心底的聲音在說話。
如月肩頭一凜，轉過身面對吊橋，
一步一步走向前。過去在鄉下，大
家都說童養媳的她沒有別條路可

走，現在眼前有路，居然因為害怕不敢向前？

　　如月搖搖頭用力地否定自己的恐懼，鼓起勇氣向前跨出一步，
雙手緊緊抓著繩索，什麼也不看地走向吊橋，即使全身僵硬，臉色
慘白，她也要加快腳步，往彼岸走過去。如月回頭看著自己走過來
的吊橋，滿臉盡是征服的笑容。「不管風景多美我都不要看，一心
往前走，就有路了！」這個挑戰而產生的心念彷若咒語，跟隨著如
月，成了一生面臨抉擇時的方向。

第 八 章

囝好，我就好

如月成功登上了夢想的舞臺，初試啼聲即大獲好評。但逸安卻在通往夢想的階梯上就被人從身後揪著領子拽了下來。這一次，不是江父，是他的親娘，江家三太太桂香。

逸安從長工阿明的手裡騙來了二娘麗美轉交的茶行帳款，帶著行李跑到火車站和植棋碰面，打算坐火車到基隆乘船渡日，植棋雖然不贊成逸安這樣的作法，卻也拿他沒奈何。江家知道逸安拿走了帳款，全都亂了套，尤其是桂香，嚇軟了雙腳，還是讓阿明攙著她找金火去，金火一定知道逸安去了哪裡。

金火帶著哭哭啼啼的桂香找到火車站，還沒找到逸安，先看見如月。桂香的心臟簡直要停了，不是偷跑去東京，是私奔……如月是來送養兄阿勇回宜蘭的，看到桂香連哭帶跪地求她不要耽誤逸安的前程，一臉愕然。

「逸安若隨妳走，我在江家就待不下去了。」

◆　◇　◆　◇　◆

大戶人家三妻四妾，並不總是戲劇性的毒辣鬥爭，尤其在臺灣早期的商行，家裡的女人們多半兼負著不同的使命，純樸的心性達成一定的共識，那便是以夫為天，共同為一姓之家操持家務、扶持男丁。茶行的女人們尤其閒不下來，茶工要顧、茶山要巡，裡裡外外分工合作地支撐一個江記。

在江家，大娘素蓮是頭家的牽手，是家內事的主持，地位不容分說；二娘麗美頭腦好、處事圓滑，應酬、帳務一應由她管理；至於三娘桂香，她有逸安，也只有逸安。

桂香原是揀茶枝的女工，由於素蓮無子，麗美又連續生女，為了家業的繼承，素蓮看中乖巧憨直的桂香讓江父納進家門為妾。桂香也爭氣，一入門就生了兒子，從此母憑子貴，成了江家三太太。

逸安是江家所有人的指望，他的未來，是畫筆還是算盤？關係著幾百戶人家的生計。他同時也是庶子，非正統所出。就因為這樣，他還需要明媒正娶一個真正的千金，來鞏固他的地位。說穿了，逸安的命運，就跟臺灣一樣，都是大戶人家的偏房庶子，什麼都做不了主。

自從逸安帶著如月走進江家畫像，桂香就揣著一顆心，七上八下，深怕他學人家自由戀愛。很少有主張的她發了瘋似地堅持讓逸安去相親，大娘素蓮自是了解桂香的苦處，行動派的二娘麗美也立即給逸安找了個門當戶對的千金。畢竟，三個娘都指著一個兒子，立場是相同的，不管是誰生的，終究逸安是她們唯一的仰賴，江家未來的希望，不能有任何閃失。

◆　◇　◆　◇　◆

現在逸安跑了，徹底扯斷了桂香緊繃的神經。她對不起招她進門的大娘、對不起善待她的頭家、對不起江記茶行……尤其逸安若是和一個女人家跑了，頭家的顏面要往哪裡放？她光想都覺得腳底發寒。所以她在火車站一看到如月，還來不及說話就先哭著跪倒了，沒了逸安，她就沒了脊梁骨。

逸安原本看到桂香和金火跑來，還往火車站裡頭躲，但是看到桂香哭腫的雙眼向如月無助地討著：「逸安咧？阮逸安咧～」他實在

心疼。金火看見他、植棋等著他、如月瞪著他，逸安訕訕地走了出來，不為別的，他不想讓桂香這麼為難，這麼傷心。他知道他可以走得痛快，但桂香往後的日子就不好過了。

　　一場沒有完成的革命就這樣草草結束。逸安面對江父的高壓還可以挺直了腰桿，強硬地爭取，那是少年郎的骨氣。但是面對桂香的眼淚，他就完全沒輒，因為那是他作為一個兒子對阿娘唯一希望的回應。

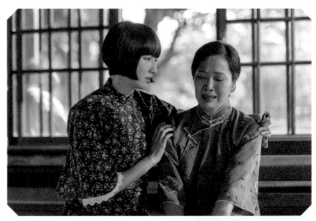

我的理想就是你

彩雲才坐下，就看出逸安是被家裡人逼著來相親的。她不笨，出身名門望族，就讀靜修女中，懂洋文，也知道文化協會。逸安所擁有的知識和資訊，她都不比他差。

貧窮和困乏經常激發突破和創新，像是如月，生活貧乏、識字不足，正是因為不甘於現狀讓她勇於尋找出路。而彩雲，擁有很多、懂得很多，自在地悠遊於傳統和新潮之間。她和逸安不一樣，接受相親的安排像晨起該吃早飯一樣，應該是這樣，所以就這樣做罷了，她無意挑戰傳統。

即便是逸安為了刁難而提出的三個條件：「傳宗接代、侍奉公婆、三妻四妾。」她也面帶微笑，照單全收。

「查甫人救臺灣，查某人以查甫人為天，順從就好。年輕人的自由戀愛還是不如門當戶對的父母之言。」

她甚至喜歡江逸安的名字，「逸安・安逸」，平平順順地過日子，正是她的理想。

◆　◇　◆　◇　◆

第一次約會，逸安就帶她到永樂座，看如月初演的《終身大事》，逸安想要彩雲覺醒的女性自主意識，彩雲不是不懂，只是眼前的他，她並不討厭呀！看戲看得認真的逸安，演戲演得出彩的如月，彩雲都大方讚賞。也許外在看來是遵循傳統，但這是她自己決

定的人生，沒有誰逼著她。

七星畫壇在總督府博物館辦的畫展，她也隨逸安去了。逸安看畫、看畫家，彩雲看著逸安時而興奮、時而專注的面部表情，心裡覺得趣味盎然，更甚於賞畫。

「我決定要畫出臺灣人的心，我的心！我相信我一定做得到！」

聽逸安說想去讀東京美術，聽逸安的雄心壯志，彩雲被深深感染這份激昂和熱情。

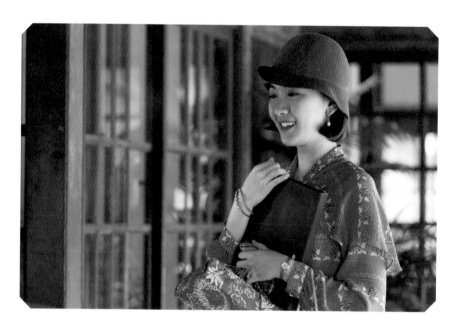

女學生們下課的時候，偶爾也往Colour喫茶店坐坐，那是屬於千金小姐的時尚。彩雲就是在喫茶店遇見逸安的父親江民忠的。

她和同學們喝咖啡閒聊，瞥見隔壁桌的外國人和中年長者，兩個人一個英文一個臺語，都急得

漲紅著臉、比手畫腳，正愁沒有翻譯。彩雲也不是故意偷聽的，實在是他們因為著急而放大的音量和對話內容讓她忍不住過去解圍。彩雲以一口流利的英文幫江民忠解決了商行交易貨款的棘手問題，又禮貌周到地請江父可以不需要告知身分。彩雲的氣質、能力和禮數，都讓江民忠相當滿意。當然，王彩雲就是和逸安相親的女孩，這件事讓他更滿意。彩雲恭恭敬敬地送走江父和英國商人，並不知道自己已經在江父心裡留下深刻的印象。

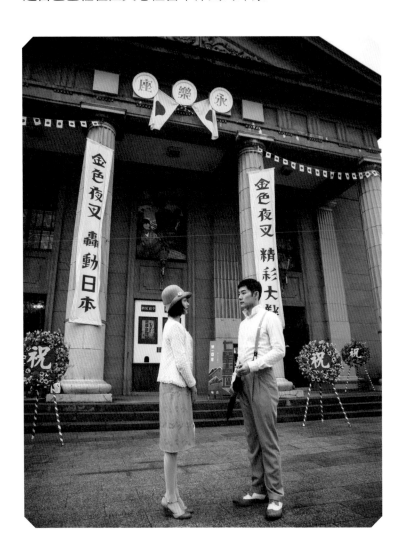

第十章

為藝術而生，為藝術而死

作是藏不住情感的，也掩蓋不了畫家的生命力。陳澄波尤其如此。

身材不高、相貌黝黑的陳澄波，走到哪裡總揹著與身材不成比例的畫箱和一床棉被。朋友們見到他來，一是搶著開畫箱看新作，二是笑他那床不離身的棉被。他雖然笑說因為棉被有「牽手味」，事實上那個時代的人普遍都窮，家裡頭不會備有多餘的被子，他往來南北總借住朋友家，自備棉被是他的厚道，也是禮數。

就這樣說起話來總是樸拙的南部腔，謙恭敦厚而不張揚的一個人，沒想到最崇拜的畫家竟是以生命作畫、為作畫而瘋狂的梵谷。他在即將從東京美術學校研究科畢業的那一年，為自己畫了一張自畫像，借用梵谷的手法，以濃厚的油彩、對比鮮明的光影，呈現出心中湧動的熱烈情感。背景的向日葵像極了南臺灣盛產的鳳梨罐頭切片，不知是有意還是無意，但他對故鄉的情感和對嘉義的驕傲向來赤裸而坦誠。

「我的故鄉，是一個有很多陽光的所在！」

熾熱的陽光，就像他的畫作一樣，燃燒著熱情旺盛的生命力。

陳澄波作畫十分專注，他握著畫筆就像握劍，筆頭沾滿顏料，全神貫注地面對畫布，像是武士舉劍要和人決鬥似的。關於作畫，他有他絕對的堅持。

「千萬不要把老師的話當做聖旨，藝術家一定要堅持自己的風格。當畫家就要有所覺悟，要是不能為藝術而生、為藝術而死，還

能夠算是個藝術家嗎？」

◆　◇　◆　◇　◆

　　1926年10月，陳澄波入選帝展。消息傳到臺灣，鼓舞了一顆顆年輕畫家熱切的心。帝展是日本最重要的美術展覽，臺灣人要入選可以說是難上加難，陳澄波的突破無疑給臺灣少年打了一劑強心針，每一個人似乎都變得更勇敢、更無懼。

　　「陳澄波！大家要記住這個名字！他是頭一個入選帝展的臺灣畫家！」

　　逸安高舉著報紙站到椅子上，雙手揮舞。金火仰望著報紙上陳澄波的照片，同樣倍感榮耀，有為者亦若是啊！

　　陳澄波以〈嘉義街外〉入選帝展，報紙輿論催生屬於臺灣人的臺灣美術展覽會。石川欽一郎等幾位日本美術老師也向日本政府建議，並請了幾位當時臺灣畫壇大老開會商議，加速臺灣總督府開辦「臺展」的計畫。

　　大稻埕永樂町的少年人生，因為這場「臺展」，將就此掀開嶄新的一頁。

第十一章

驚驚袂得等！有機會就要拚！

江父出乎意料之外地爽快答應逸安參加臺展，甚至表示願意贊助參展的整組材料。唯一的條件是，先考上高校再說。江民忠爽快答應逸安，自然是心裡有所盤算，想磨磨兒子的心性，同時也先讓兒子不偏離正軌。

但逸安才不管江父心裡在想什麼，在他心裡，現在只裝得下參加臺展這件事。他要往前走，他還要畫如月，一齣戲一幅畫，畫出臺灣人的心，畫出臺灣女人獨特的韻味。逸安帶著雀躍的心情，幾乎是連跑帶跳地衝去找雪湖，卻只看見愁眉苦臉的雪湖和瑞堯。這兩個是什麼臉？怎麼一點也沒有「參展的興奮感」啊？！

◆　◇　◆　◇　◆

雪湖和瑞堯是在雪溪畫館結下深厚情誼的。瑞堯是廣東人，小時候跟著父親渡海來臺經商，在海上受了風寒傷了聽覺，深度重聽的他雖然也能辨識一些唇語，但說話的音量極大，總像是扯著嗓子和人吵架似的。幸好他常帶著笑臉，為人也耿直老實，倒是很少與人起紛爭。

在畫館裡學畫，其實雪湖並不怎麼痛快，他底子好，很短的時間就受到雪溪師的賞識。雪溪師讓雪湖用牛膠加水調和礦物粉末，調製東洋畫使用的膠彩顏料，那是一般學徒來了幾年也不一定學得到的功夫。雖然雪湖學會了膠彩材料的特性，但不代表他現在有能力

使用膠彩作畫，材料的高價門檻，顯然讓人難以企及。雪湖每天在點了細孔的原稿上撒白粉，沿著白粉落下的點描出一張張觀音像，日復一日、一成不變的工作，實在太令人煩悶，他好想學新的技巧。要不是瑞堯常邀他一起出外寫生，和他分享水彩顏料，畫館他真是一天都不想待下去。

可是瑞堯要回廣東去了，廣州有老師要教他西洋畫和素描，也想打好去日本讀美術學校的基礎，所以他把畫紙和水彩都帶來送給雪湖作為離別禮物。兩個人離情依依間，誰也沒想到「臺展」會跟他們有什麼關係。

「你們怎麼那麼看輕自己啦！就算落選，也只是輸給老師，哪有要緊！」

少年人裡頭，氣勢最不輸人的，莫過於逸安。他的豪氣像是飛瀑一般，衝出高崖凌空而上，點點浸潤著雪湖和瑞堯。的確，臺展並沒有限定資格，只要有畫作出品即可。逸安鼓勵著兩人，也激得兩人躍躍欲試。雪湖原就不想畫一輩子的觀音彩，這是個機會。

◆　◇　◆　◇　◆

「驚驚袂得等，有機會就要拚！」

郭母的臨門一腳，讓雪湖鼓起勇氣，和瑞堯一起來到畫館和雪溪師表達參展意願。

雪湖、雪崖，這兩個孩子都是雪溪師的得意門生，看他們各自奔向燦爛的前程，雪溪師以一句「英雄出少年」大方支持兩人的決定。自此，雪湖離開了短期學習的雪溪畫館，在瑞堯的建議下開起了「補石廬畫館」，一邊幫人描繪觀音彩賺取材料費，一邊開始準備臺展，決心奮力一搏。

不要被欲望所迷惑，
要問問自己真心所愛

同年，大正天皇駕崩，日本人心頓失所倚，全國服喪五天，街道上安靜而寂寥。然而，在那股陰霾的氣氛底下，一絲微弱的光線，隱隱透著即將大放光彩的黎明。

如月出演的《終身大事》空前轟動，只是看著與逸安併肩前來的彩雲，如月心裡不是滋味。如月迷惑了，在眾人的掌聲和簇擁中，她覺得自己是珍貴的，這個角色是她自己掙來的。那麼眼前的逸安呢？她是應該主動向前去問個清楚？還是冷然地看著他離去，不耽溺於路途上的美好？她有兩顆心，一顆心迫不及待地奔向逸安；另一顆，停留在閃耀的舞臺上。

改編自尾崎紅葉連載小說的日本熱海愛情故事《金色夜叉》，厚厚的劇本從石銘的手上交給如月。故事裡的女主角阿宮被財富迷惑而背叛了愛情，被阿宮拋棄的男主角貫一選擇自我放逐，成為金色的夜叉，金錢的奴隸。

或許，每個人的心中都住著一隻鬼，不一定是金色的，卻經常以斑斕眩目的姿態牽引著人們，迷惑著人們。

或許，心裡的夜叉穿著各種「夢想」的衣裳，驅使著輕狂的年少，追逐，再追逐。

◆　◇　◆　◇　◆

逸安的目標很明確，他要專心考取高校，換得參展的機會。在家裡，大娘讓阿明處處伺候著他，二娘默不作聲地幫他排開所有的瑣事，桂香更是幾乎不離身，無微不至地照顧著。燕窩、雞湯、中藥，一日五餐給送到房裡。溫補的、祛寒的、提神的，一應俱全。連平常總要嘮叨幾句的江父見逸安全神貫注地讀書，也都噤了聲不言語。

逸安一個人要考高校，像是全家人都找到生命的新目標似的，全都卯足了勁。

◆　◇　◆　◇　◆

雪湖就沒那麼順利了，他看著〈芥子園畫譜〉臨摹山水畫，卻怎麼畫怎麼不對勁。雪湖一焦急，總是抓著衣領、咬著筆頭，煩躁起來的時候把筆頭咬得開花都有。他知道逸安的主題是如月的畫像，瑞堯也回廣州去學習新畫法了。可是他怎麼臨摹都覺得沒有自己的特色，畫得再美也是有形無神。

「我想要畫，眼睛眨一下就看到的畫面！」

不是畫譜裡的，不是臨摹的，雪湖要靠自己的眼睛，自己的心，去找到作畫的靈感。

◆　◇　◆　◇　◆

如月一手抱著石銘給的《金色夜叉》劇本，一邊翻看逸安送給她的字典。沒有這本字典，她根本沒有辦法完全看懂劇本裡的內容。沒有送她字典的逸安，她恐怕也沒有辦法真正理解被愛情觸動的感覺，和被愛情觸動之後，那種不可自拔的執著。

「金錢是讓人めいわく（迷惑）的東西！要？不要？不能因為欲

望，要根據自己真心所愛！不然，就會後悔一輩子！」

　　逸安把字典送給她的時候，唸了一大段劇本裡的臺詞，如月驚訝極了。原來，逸安為了了解如月的心、劇中女主角阿宮的心，除了為如月買字典，也為自己買了《金色夜叉》的小說做功課。如月沒說出口，但內心著實感動。雖然彩雲的形象仍然卡在她心裡，也知道門當戶對的藩籬。但是她仍然歡喜雀躍，她貪心地，想要同時滿足兩顆心。不管那是欲望，還是真心所愛！

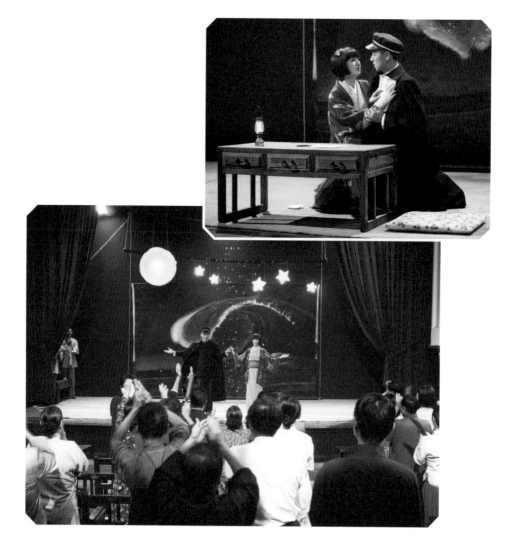

第十三章

一丈不到，萬丈無功

 望和真心，過去和未來，從來沒有停止拉扯，也從來不可能決然地，一分為二。

石銘把《金色夜叉》托負給如月，把女主角阿宮的角色也給了她。但是石銘對如月無法完全演繹千金小姐阿宮的身段姿態，大感失望。如月是農家出身的，縱然有天分、有熱情，但是她還真沒過過大小姐的日子，不知道該怎麼走路、吃飯，甚至連千金小姐優雅的拍手，她都不懂。

「氣質不是一天兩天的，就算妳有天分，也要時間！下臺上臺都有女人味，最少要練十五年，才能將自己的身體隨心所用。」

如月聽了受傷極了，但更受傷的人，是石銘自己。

◆　◇　◆　◇　◆

石銘對新劇的努力和引進，可以說是用盡了力氣，傾家蕩產在所不惜。

他想要用臺灣話演出新劇，讓更多的臺灣人看得懂。他知道文明、文化不只在書裡，而是在生活裡、在劇劇裡、在市井小民裡。他想用自己的方式，傳遞文明的思想。

「我們說的話裡面，就有我們的生活文化。若是以後我們子孫都說日本話、北京話，就會漸漸忘記我們語言裡面的特色，失去我們的文化。」

在那個時代，想要爭取屬於臺灣自己的特色、自己的文化，無疑是項艱鉅的任務。就連身分的認同都顯得曖昧難明，對中國、日本來說，臺灣都是二等公民，是不被關愛的偏房庶子，根本沒有發聲的權利。

只可惜，能了解石銘這一番無奈與喟嘆的，不是山裡來的如月，而是婉華。來自他最想拋棄的傳統戲曲。

◆　◇　◆　◇　◆

婉華從小沒了爹娘，七八歲就被送進戲班裡學戲。無家可歸，被打被罵也只能自己忍著。石銘身為臺灣人的悲哀，她是切身理解的。想要爭一口氣，不讓人看扁的志向，也是她在棍棒下挺過來的信念。只是兩個人一個守舊，一個創新，注定要擦身而過。

「戲班的練家子，就是這樣一棍一棍打上來練上來的！」

「戲劇是文明，不是野蠻！」

石銘和婉華一見面就是劍拔弩張。但是石銘何嘗不知道，戲曲演員是從身段出發，練完以後，才回到內心的表演；而新劇的演員，是由內心理解，終究還是要以動作來表現，基本道理是相同的。但是他必須站在對立面，他必須讓自己黑白分明，任何一點灰色的、模糊的地帶，他都待不住。在那個新劇還只能在永樂座為京劇墊檔的時代，他堅持劃清界限，在身分認同上做不到的，至少，在戲劇上他要做到。

◆　◇　◆　◇　◆

婉華不一樣，她是個女人，在長年流離失所的生活之後，她寧可依附。石銘的理想和抱負讓她傾心，她為他送去了如月，為他教如

月演戲，她婀娜多姿地比劃著身段，一個腳步一個手勢仔細地幫如月調整。

「動作看起來簡單，可是要像個千金的韻味啊！一丈不到，萬丈無功。不練，就是沒有！」

石銘言語酸婉華教的動作不自然、太做作。婉華堅持真功夫造就的美感。婉華來自農家，但不輕易接受以出身為藉口。

「戲服只是表面，如果沒有真功夫，那就只是布袋戲偶！」

舞臺上，她肯練；情感上，她用心，相信石銘能懂自己的心意。只是當她望著石銘，而石銘的眼睛直直盯著穿上女主角華麗戲服的如月，她心裡覺得苦，一種做了再多也是枉然的苦。藉著戲，她苦著說出的是自己的心。

「我本將心托明月，奈何明月照溝渠。」

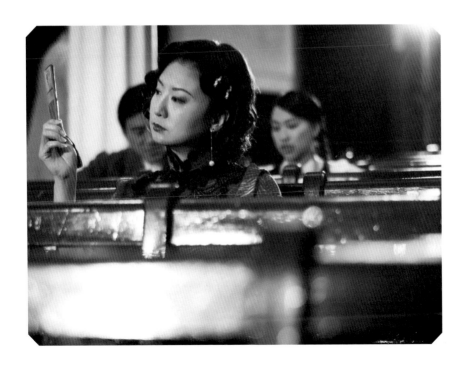

　　驗收了如月《金色夜叉》的演出，婉華就要隨著戲班回上海了。
她站在彩排的舞臺上，以阿宮的角色，對著石銘大聲唸著劇本裡的
對白，撲倒在石銘的腳邊。

　　「我忘不了你——永生永世都忘不了你。」

　　不知情的劇團演員們都拍手叫好，如月感動得流下眼淚，但石銘
的眼裡只有如月。婉華優雅地起身，輕輕撣掉身上的灰塵，瀟灑地
和眾人揮揮手告別，轉身離去。

　　萬丈無功啊～～在婉華的心裡，京劇淒美綿長的唱腔，幽然溢滿
胸中。

第十四章

不論得不得獎，
都要記得初衷是什麼

1 927年10月，全臺灣文化界引頸期盼的第一回「臺灣美術展覽會」開幕典禮，在入選名單公布的幾天後盛大揭幕，受重視的程度連當時的臺灣總督上山滿之進都親臨致辭。

「臺展」分成東洋畫部和西洋畫部。西洋畫在當時已經較為盛行，參選作品也多，倪蔣懷、陳澄波、陳植棋、李石樵等臺灣畫壇重要的畫家們都榜上有名，臺灣人入選氣勢不輸日本人。東洋畫部的入選名單，卻引起相當大的歧議和反彈聲浪。

東洋畫部一共選出三十二件作品，其中除了「陳氏進、林玉山、郭雪湖」，其他都是日本人。入選的三個臺灣人都不滿二十歲，都沒沒無聞，而臺灣傳統畫大師全軍覆沒，這樣的結果跌破所有人的眼鏡，包含雪湖的師傅蔡雪溪。

「有狀元學生，沒有狀元老師！」

雪溪師真心為雪湖慶賀，卻掩不了心中的落寞。

◆　◇　◆　◇　◆

陳進，新竹香山地區望族之女，鄉原古統的學生。臺北第三高女畢業後，在鄉原的鼓勵和父母的支持下前往東京女子美術學校東洋畫部習畫。此次入選〈罌粟〉〈朝〉二幅花卉作品，題名為〈姿〉

的是一幅身穿和服的仕女圖，簡單平凡的構圖卻有著精密的描繪和成熟的膠彩技術，細緻巧妙的畫風頗能引人入勝。

　　林玉山，原名林英貴，小名金水，出生於嘉義美街的傳統裱畫店。雪湖在準備臺展作品的時候，因為沒能親見令人感動的景色而困頓挫折，在郭母的力挺之下以描繪觀音彩賺取的微薄工錢，南下阿里山旅行寫生，尋找主題靈感。金火遇上了金水，非但沒有水火不容，兩個人反而成了一輩子的好朋友。

　　雪湖的入選作品〈松壑飛泉〉，靈感來自嘉義阿里山。

　　「從淡水河看對面的觀音山，是一種讓人安靜的美；走進阿里山，那是另外一種，會讓人不由自主大聲歌唱的感動。」

　　那樣的感覺和感動，完全顯現在作品的格局和氣勢上。山石、樹木的立體質感，加上飛瀑的飛揚壯闊，就像他自己說的，若不能親眼所見，只是靠臨摹古人畫冊，如何能畫出心中的感動。

<center>◆　◇　◆　◇　◆</center>

　　臺展的評選固然有刻意壓制漢文化的繪畫技法之嫌，也確實因為官僚體制而入選了一些不合格的作品。但是陳進、林玉山、郭雪湖三人，以手上的畫筆毫不造作地畫出眼前看到的事物，真實反映生活中的畫面，這樣不拘泥於古法的繪畫方式，落實了新美術概念，即便對於評審不公的聲浪再大，也是不容質疑的事實。

　　然而畫壇的失望實在太大，必須找個出口宣洩，他們無法挑戰極權高壓的統治者，心中的熊熊怒火，只能燒往「臺展三少年」。

　　雪湖入選的興奮心情幾乎維持不到開幕式。報紙上天天刊登老畫家們對「三少年」的揶揄，尤其直指三人當中唯一沒有身家背景、也沒有學術經歷的雪湖，根本就是找人代筆！

　　雪湖悲憤鬱結的情緒讓他連大門都邁不出去，成天抓著報紙低頭

嘆氣，這心情竟比落選還難過。郭母看在眼裡，一把抓過報紙拿來引火燒柴。

「我們不是靠別人指指點點過日子的，自己的意志最重要。不論得不得獎，都要在心裡記得初衷是什麼！」

隨著報紙在火焰中的灰飛煙滅，雪湖的眼裡終於又透出挑戰的火光，他知道他得再拚搏。大家都看不起「三少年」，他要把批評當作奮鬥的力量，拚一次給大家看！

一個人的「格」有多大，
是看你怎麼面對失敗

　　加西洋畫部的逸安，沒有在入選名單中找到自己的名字。他是真心為雪湖高興，為好兄弟感到驕傲。只是，他沒有辦法在人群之中和大家一起笑著為雪湖慶賀。那樣隱埋著失落感的歡笑，他覺得有點假、很累。

　　雪湖說要退學，他娘就支持他，還籌錢讓他去畫館學畫。他要參加臺展，他娘再窮困也鼓勵他四處旅行寫生。不只是雪湖、陳進、林玉山都是在家人的支持下，全心全意地準備臺展，只有他，孤軍奮戰。

　　要參加臺展，先要考過高校。好不容易考上了，又被逼著相親訂親。連一開始就下定決心的主題模特兒如月那邊，也得先幫忙畫了劇團布景，才能零零碎碎地湊時間準備臺展。不管怎麼想，他都覺得不公平！他一張張撕掉如月的畫像，看著滿地的碎紙片也無從宣洩心中的鬱悶。

◆　◇　◆　◇　◆

　　江父看著頹喪失志的逸安，對比於平日心高氣傲的他有很大的落差，看著反而不忍苛責了。撿起碎成一地的素描紙片，故作不經意地隨口問了一句：

「拚不贏人，連走過的橋板都要拆掉？」

「人心，是這樣有影啦！輸敵人怨三天，輸朋友記三年！」

江民忠是大稻埕黃金時代典型的臺灣商人，與海外廣大的世界交流、貿易。在政權的壓迫下，他們要學會吞忍、低頭、讓步，即使聽得懂卻堅持不說日語。在那個被壓迫的殖民年代，他不只是生意人，更有文人的風骨、軍人的氣魄，和放眼世界的格局。

浪裡來海裡去的江民忠，不是沒有失敗過、挫折過。剛學做茶的時候，炒過頭的、烘不熟的、做出來賣不出去放到發霉丟掉的，加一加可以堆滿整個江記茶行。對他來說，成功本就是失敗累積而來的。

「一個人的『格』有多大，是看你怎麼面對失敗！」

自從落選之後，江家三個太太都為了逸安成天把自己鎖在房裡，愁得沒法吃飯睡覺。江父也心疼，只是女人家的軟言暖語他說不出來，他只能用他的方式。

「胸坎放卡開ㄟ！每一杯茶，每一張圖，做出來都是給人比評的，袂堪ㄟ被人說，不如全部拿去丟掉，不要再畫。」

江父的話，戳中他微妙內心的痛處，但是，並非最深處，除了悲憤，逸安心中另有盤算。

要超越臺灣而愛臺灣！

蔣 渭水曾經對年輕畫家們說：「我有我的任務，你們有你們的。路雖然不同，可是目標都是一樣的！」

這個目標，便是以文化的、美術的、戲劇的⋯⋯各種方式、各種角度來提高民眾的智慧，把新觀念在臺灣這塊土地上傳播開來。

那些年，大稻埕繁華富裕、歌舞昇平，多少掩蓋了臺灣「被殖民」的事實。自昭和天皇即位以來，日本軍閥對大亞洲地區用心不良、蠢蠢欲動，煙硝味正在各地悄悄蔓延。然而人們愈是處在政治紛亂的事實之中，愈是不自覺選擇麻木對待，以避免掙扎苦痛。

石銘不屬於這一類人，他是覺醒的那種，少數的知覺著陣陣痛楚，仍然決意要與之抗衡，不達目標絕不輕言放棄的那種人。他不是為了戲劇而創辦劇團，舞臺對他來說只是一個載體，承載他的理想和抱負，他要做一個開啟民智的先鋒。

《金色夜叉》演出的成功，為新劇帶來更高的注目和肯定。石銘知道是時候了。

當時新劇團的演員多半有中等以上的教育程度，也算是走在新思潮的尖端，可是當他拿出左派言論的劇本，劇團的演員們全都嚇傻了。臺灣總督府對於左派政治團體正採取嚴厲的取締行動，公開演出散播左派思想，用臺灣話來說，相當於「拿旗造反！」那可是殺頭的事。

◆　◇　◆　◇　◆

左派思想表現在外的具體主張，不外乎反對傳統保守政治秩序、反對財富集中現象。臺灣的左派立場在第一次世界大戰之前，主張無產階級專政，可以說是直接否定天皇體制的存在，與天皇體制對立。正因為如此，左派政治團體飽受日本政府無情而嚴酷的打壓，誰都不想和「左派」兩個字牽上一絲關聯。

　　石銘支持收容病苦貧窮人的「愛愛寮」，也加入了稻垣藤兵衛成立的無政府主義團體「孤魂聯盟」。他覺得連一個日本人都可以這樣為臺灣孤苦人家付出、奉獻，那他身為一個臺灣人又如何能夠冷眼旁觀？

　　政治、民主、思想，都可以透過戲劇來傳遞，他耐心地向劇團成員說明他的理念，也把只有四頁的《非臺灣》月刊給了他們。但是伸出雙手收下來的，只有如月一個人。

◆　◇　◆　◇　◆

　　「我們是愛臺灣。但是所愛的臺灣，不是為我們自己愛的，是為臺灣愛的，並且我們是超越臺灣而愛臺灣的。」

　　如月抱著劇本唸著像是繞口令一般的臺詞，她從其他演員的反應看得出來，這幾句話很可能會把劇團捲入極大的是非爭端，她單純地只想演戲，並不想惹事。可是她相信石銘，就像她第一次演出《終身大事》前臨時怯場，石銘對她的相信是一樣的。在她心裡屬於夢想的那個角落，逸安不懂的那個角落，石銘是懂的。在舞臺上，她選擇相信石銘。

　　石銘的目標是要為世界與人類而愛臺灣，他想用更高的角度來愛臺灣。

　　「思想單薄的演出，是表面的，沒法感動人！」

石銘仔仔細細地跟如月解釋臺詞的思想內容，在他看來，一個能把臺詞唸得很好很美的人，若不能真正理解、認同所要傳達的思想，那麼充其量，只是一個大型的傀儡，就像當時的「臺灣」。

用咱ㄟ熱情，實現咱ㄟ夢！

和天皇即將在京都舉行正式的即位典禮，日本各地陸續舉辦御大典奉祝的博覽會，臺灣總督府也補助茶葉公會在博覽會上設立喫茶店推廣臺灣茶，大稻埕整條茶街彷彿從國喪的冬眠之中甦醒，頓時熱鬧了起來。

年輕的天皇神采奕奕的照片登上各大報紙頭條，政治界的大事推動著蓬勃的商機，同時，鼓舞著另外一腔熱血。

逸安看著落選的如月畫作，思考江父丟給他的問題。

「對你自己想做ㄟ代誌，你是付出多少？堅持多久？」

大家都以為逸安是因為落選而失望，連雪湖都不好在他面前多提入選的心情。落選自然是失望的，輸給最好的兄弟當然也不舒服。但內心深處，逸安不是不甘願，而是看清自己的實力和程度。臺北高校的美術老師鹽月桃甫曾經指導逸安，說他的人物畫還不夠成熟，技巧生疏、用色生硬，並且告訴他：「作畫這件事，徒有天分和熱情還是不夠的。」

逸安原先還不服氣，直到在臺展上看見陳進的仕女畫作〈姿〉，他明白了，在技術上他還差人很大一截。眼看陳植棋和其他前輩去到東美幾年後，畫風、結構、用色都有明顯的進步，他不能一直原地踏步。臺展後的懊喪是一種自我的批判，他知道自己需要更精準的技術學習。

◆　◇　◆　◇　◆

逸安帶著如月的畫像來到喫茶店，希望把畫作掛在店內供人比評。雪湖很開心，逸安的情緒終於調適過來，回到他認識的那個無懼的逸安。他笑著鼓勵逸安：「畫得好壞都只是過程，藝術家是要站在失敗向成功看的！」

但如月卻不同意自己的畫像被掛出來，她看著畫像，畫裡的眼神透露了太多，太多。

如月沒有辦法在眾人面前解釋自己紛亂幽微的心情，轉身逃出喫茶店。逸安追了出去，在吊橋前喊住如月。

「我說過，我要畫出臺灣人的心。也許，我的技巧不如人，但是，裡面有我的用心。」

這是告白嗎？如月停下腳步，卻不敢回頭，她知道彩雲的事，也明瞭彼此身分並不允許他們擁有未來。這一次，逸安沒有退卻，他

一把將如月抱進懷裡。這是一個自由戀愛的時代，對如月的心，他絕不放棄，他不要再像畫圖一樣，因為妥協而失去機會，他要緊緊攬著如月，不放手。

逸安就是來告白的，但，也是來告別的。他要隨江父去日本參加博覽會，也決心留在日本考美術學校，他要如月等他。

「這次，是我走向世界的機會！」

「用咱ㄟ熱情，實現咱ㄟ夢！你一定要堅持。」

如月沒有任何猶疑地支持逸安的夢想，在逸安充滿夢想熱情的眼光中，如月看到了自己。

◆　◇　◆　◇　◆

逸安帶著三個娘的囑託和不捨的離情，陪伴江父渡海到東京準備博覽會的前置工作，順道談幾筆生意。

父子二人在臺灣老板娘阿雪開的料理屋與久居日本經商的林桑見面，江父和林桑既是生意往來，也是老友敘舊，阿雪以一曲臺灣南管悠揚的歌聲將兩個中年男子帶入濃濃的鄉愁中。唯有逸安，從一進門拿起筆就開始速寫，林桑、阿雪，都在他的手裡化成一張張立體生動的側寫畫像。

阿雪原在江山樓當藝旦，之後嫁給日本人來到東京，若不是家鄉人來，並不輕易能聽到她的歌聲。她看著逸安作畫覺得有趣，還調整不同的姿勢讓他畫個盡興。

「臺灣茶就跟臺灣女人一樣，只要花點時間深入了解，就會愛上……」

正聊著包種茶推廣通路的江父和林桑，忍不住跟著阿雪纖細的手指看向逸安的素描。林桑對逸安的才情大為讚賞，江父則不置可否。倒是逸安放下畫筆喝了一口茶。

「畫圖是一筆一筆用心畫出來的，做茶是一葉一葉用心烘焙出來的，好茶值得好價錢，就跟好圖一樣啊！」

這回江父跟著林桑開心的笑了。逸安雖然不愛做生意，但畢竟是生意囝啊！什麼樣的場合說什麼樣的話，逸安在商不言商的巧妙，讓江父相當打從心底滿意，比談成生意還高興。

當天夜裡，父子倆難得徹夜暢飲，多喝了幾杯的江父就著浴衣睡下。逸安想到自己將背叛父親，心情雖複雜，態度卻是堅定的。他朝著父親側睡的背，雙手著地深深磕頭拜別。

書就是給人看的，書是頭腦的補品

相較於遠渡日本追尋夢想的逸安，雪湖自臺展隔年春天開始，便著手準備第二回參選作品。雪恥的壓力讓他喘不過氣來，身體也逐漸變差，煩悶、懷疑、不安和徘徊幾乎占據他所有思緒。後來巧遇以前公校導師，在其建議下天天往圓山附近健走強身，同時也尋找作品的主題。

雪湖是當代畫家中唯一自學而成的，除了雪溪畫館短暫的啟蒙，並沒有特別拜師其他名家。所有的技法都靠臨摹、寫生，以及一張張不滿意而揉去的畫紙淬鍊而來。他雖然知道自己沒有受過正式美術教育，光是古法練功是不能有大成的，但苦於經費問題，他只能在重重障礙之中找尋出路。

他想到那座巍然聳立的圖書館學習，充實學問上的涵養，可是他不敢去。以前有瑞堯作伴，瑞堯懂漢文，學識又豐富，和他一起進圖書館讓雪湖很安心。現在他只有一個人，他心虛，同時也有一點點自卑。

「書就是給人看的，有人看書，才有人會去印書。我不認識字都想看書了，何況你是一個認識字的人！書要是能讓我拿來摸一摸、聞一聞，我睡著也會笑！書是頭腦的補品，我再怎麼窮都要送你去讀書，就是希望你的頭腦可以進補！」

郭母的鼓勵，再一次把雪湖推向另一個巔峰。

◆　◇　◆　◇　◆

雪湖成了圖書館的常客，他日間四處找景寫生，夜裡就到圖書館讀書。總是錯過吃飯時間、從來不中途休息的雪湖，很快引起圖書館員工劉金狗的注意。

　　圖書館裡設有特別座十二席，座位獨立又舒服，是專為熱心研究學問的人設置的。金狗見雪湖每次借書都是一整疊一整疊的，美術畫冊既大又重，攤開來總要占據很大一塊桌面，常引起隔壁座抱怨，也打斷雪湖閱讀和臨摹。金狗遞上了特別座申請書給雪湖，看著雪湖在申請書上遲疑地寫下入選臺展的經歷，金狗拍著胸脯表示自願當雪湖的推薦人。這一番好意，隔沒兩天就實現了。雪湖成了那個時候唯一申請到特別座的畫家。

◆　　◇　　◆　　◇　　◆

　　雪湖每天在圓山附近寫生，同一條路繞過一遍又一遍，在不同的光線照射下，驚豔於山裡頭各種植物葉形、顏色的變幻。青綠、嫩

綠、黃綠、墨綠、苔綠……濃淡層次變化多端的各種綠，看得雪湖目不暇給。

他想要畫圓山附近，他想要用膠彩畫來表現。

他和郭母討論線稿、討論用色的材料，他想要把這塊肥沃的土地上生長的各式花草植物都放進畫裡，豐富而熱鬧地表現這裡的風土特色。郭母雖然沒學過畫，卻也以自己繡花的經驗和雪湖分享。

「一張圖可以熱鬧，但也不能塞得滿滿，不留點空間給人喘口氣。」

郭母不識字，卻擁有獨特的藝術美感和人生智慧，因為有她的全力支持，才讓雪湖撐到第二回臺展。一想到去年入選被人說是代筆的，雪湖就既氣又鬱，第二次的參選比第一次承載更大的壓力，也讓他更顯得焦躁不安。光是線稿就畫了半年，籌措資金採購膠彩顏料又是一道難關，克服著種種困難才在收件截止的前一天完成作品送去審查。剛交完件，雪湖就足不出戶，巨大的緊張感讓他把自己關在家裡，連「臺展」兩個字都不想提起。

第十九章

對藝術工作者來說，貧窮就是福氣

「**有**本事走，就要有本事回來！讓他吃一點苦，才知道出外日子沒那麼好過。」

　　江父風塵僕僕地從日本回來，才知道逸安跑了，氣極敗壞加上心灰意冷，這次他絕不心軟，再不想為這兒子的衝動莽撞，四處討救兵、欠人情了。

　　素蓮見江父的態度，知道他是吃了秤砣鐵了心，一時說不出什麼勸解的話，急得她心一驚、腿一軟，整個人暈了過去。桂香哭都來不及，看大娘倒下更是慌了手腳，所幸麗美還算冷靜，偷偷利用人脈打聽逸安的消息。

　　麗美從大女兒明珠那邊得知彩雲也去了日本，雖然之前逸安拒絕了彩雲仍是大家心裡的疙瘩，但江父不願意出面，她們還是只能從女人家這邊著手。素蓮和桂香都同意，彩雲是個識大體又善良的女孩子，也是她們唯一的希望。

◆　◇　◆　◇　◆

　　逸安和彩雲第一次在東京巧遇，實在說不上來究竟是誰比較驚訝。彩雲才見到逸安，心裡立刻浮現在喫茶店裡，看到那幅右下角簽著逸安名字的如月畫像。逸安的聲音在她心裡又一次響起。

　　「有義無情的夫妻不會幸福！」

　　畫中的女孩溫柔地看著作畫的人，逸安沒能給彩雲的情，全留在

這幅畫裡。如月怕被人看穿的情意，彩雲盡收眼底，是這幅畫，讓彩雲真正了解逸安的心，也讓她決定來到日本考女子師範學校。

　　逸安看著陷入回憶裡的彩雲，倒是天真地有一種他鄉遇故知的興奮，全然不察自己對彩雲曾經造成的傷害。彩雲看著無知的逸安，扔下一句話就走，彼此連聯絡方式都沒留下。

　　「我絕對不會讓你看不起我！我也有我自己的理想！我會做一個你看得起的新女性！」

　　第二次見面，是彩雲去找的逸安，因為二娘麗美出面請託，還匯了錢請彩雲轉交。逸安從彩雲口中得知大娘憂慮過度臥病在床，桂香也整日以淚洗面，家裡沒一刻安寧。他雖然心裡不好受，但還是

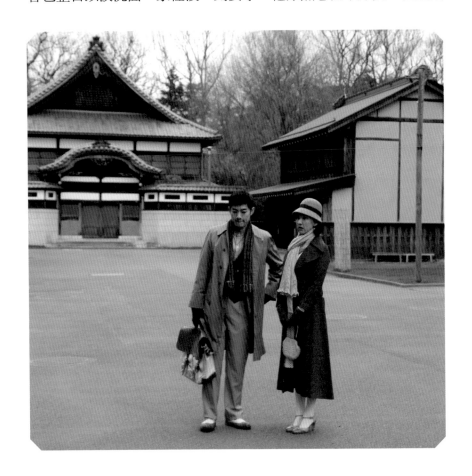

決意不肯收下家裡的錢，他要靠自己的力量掙自己的夢想，就像在學寮裡的其他前輩一樣。

◆　◇　◆　◇　◆

　　當代著名的畫家，幾乎都去過東京，都擠過那小小的日式學寮。除了吃飯睡覺，就是繪畫、比評論畫，見到人可以不打招呼，但一定要先討論作品。他們傾盡年輕的生命在作畫。

　　可是臺灣人的處境是辛苦的，即便得過「帝展」、「臺展」，不管是在日本還是臺灣，還是連個中學教師都當不了，得獎入選並不能保證生活無虞。廖繼春是少數幸運的，能在畢業後就進長老教會中學教書。陳澄波卻苦無回鄉之路，決定應上海之邀赴任教職。顏水龍剛到東京時，常常到日本墓園拿人家祭拜的鮮花寫生，成為大家閒聊間的笑談。

　　逸安含著金湯匙出生，從來就沒有窮過。到了東京，他看著美術教室中央，裸女模特兒自然地擺著姿勢讓學生們素描。他看著陳澄波全神貫注地作畫像打仗一樣。看外光派的廖繼春總是滿臉滿手的油彩。看植棋抹去在臺灣時的陰霾，不再怨天怨地……對他來說，東京就是他的夢想天堂，他沒有想過貧窮，前輩們煩惱的畢業後出路，他也沒想過。

　　陳澄波說：「既然決定當個藝術家了，貧窮也是難免的事。」

　　顏水龍說：「對藝術工作者來說，貧窮就是福氣。」

　　逸安無法體會，他只是想到雪湖，思考著自己和雪湖、自己和眼前這些前輩們的差異。他要迎頭趕上，一步一刻也不容遲疑。

沒路，自己開！我陪你！

　　石銘因為藏有《非臺灣》月刊，在排戲現場被日本警察以「孤魂聯盟」分子，「宣傳無政府主義」的罪名遭到拘捕。劇團成員早就因為石銘的左派言論劇本心驚膽跳，現在更是一個個慘白著臉，沒人敢上前攔阻，甚至在石銘被帶走之後，跑了一大半。如月第一次感到這麼近距離的威脅，害怕到止不住雙手的顫抖。但是她不能就這樣看著石銘入獄，什麼都不做，她想到蔣渭水，當下就往大安醫院跑。

　　「他們就是希望我們會怕，怕就不會造反。我們不怕，他們就沒辦法！哭也不要緊，我們眼淚擦乾，一樣繼續向前走！」

　　蔣渭水安慰如月，沒有直接證據，石銘最多只會被拘留幾天。

　　石銘果然在幾天之後被釋放，雖然有刑求的小傷，身體並無大礙。只是在這幾天之中，警察也到喫茶店警告了如月，還把贊助銘新劇團的石銘兄長也叫去問話。為了保護如月，也為了不牽連兄長和家業，石銘只能決定暫時偃兵息鼓。

　　如月不知道該怎麼安慰石銘，劇團停止演出也讓她對未來感到茫然，她只能和石銘無語相對。

<p style="text-align:center">◆　◇　◆　◇　◆</p>

　　如月發現愈來愈消沉的石銘身上，總是帶著一股詭異的甜香味，她懷疑，但不敢相信。一直到警察找上門來，似笑非笑地要石銘去

辦鴉片許可證，她才不得不接受，眼前的石銘已經是「癮仙膏」的「鴉片仙」。

　　總督府禁止日本人抽鴉片，卻公開賣給臺灣人，最近又頒布〈改正鴉片令〉，特許未登記的吸食者補領許可證。賣鴉片、賣牌照再加上罰款，等於是在臺灣人身上連剝三層皮。蔣渭水為了抗議歧視正在致力推動修改政策，看見石銘身為知識分子卻自甘墮落，不禁氣憤難當。

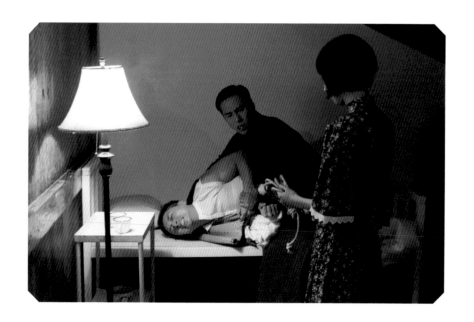

　　「一染上鴉片，有文采有抱負都沒用，一生就烏有。」

　　「幾本書幾句話，劇團就沒了，才是一生烏有。」

　　石銘惱羞成怒地為自己辯駁，滿腔的挫折和無奈，蔣渭水理解，如月更明白。失去夢想，石銘跟自己一樣，就沒有別條路可走了。如月和蔣渭水堅持勸說，石銘住進了大安醫院戒鴉片。因為不願意讓如月看見自己戒毒的醜態，所以無法控制地瘋狂罵她、對她咆哮，但如月仍不為所動，天天前來看顧。

出院之後的石銘，雖然身形削瘦許多，但眼神已不再渙散，也不再哈欠連連。如月陪著他回到劇團，拿出先前石銘交給自己的劇本《青鳥》，期待又鼓勵地放在石銘手上，排戲吧！

石銘望著眼前的如月，她就是石銘心中的青鳥，是石銘一心追求的幸福啊！

如月閃避著石銘熱烈的眼神，等待其他的劇團成員集合，卻只等到一個阿土來告知大家都去找別的工作了，沒人會來了。如月轉身看見石銘頹喪地跌坐在地上。

「我試過了……每一條路，都被堵起來了！」

「沒路，自己開！我陪你！」

如月說的是戲劇、是夢想，她不曉得這句話對石銘來說，是另外一層意義。石銘愣了一下，眼神突然發亮，現在劇團、演員都沒了，可是廈門那邊有劇團找他過去幫忙，他想和如月一起去開創新路！是如月自己說的：「我陪你！」如月沒有回答，她遲疑了，東京的夜空，是不是也像現在的大稻埕，孤月繁星。

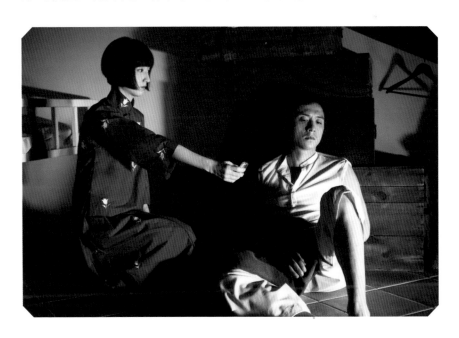

第二十一章

扶家業是要從苦澀到甘甜，
一步一步走過來的

逸安和李石樵、李梅樹同年報考東美，除了石樵因為準備時間太短而落選，逸安和梅樹都考上了。同時，在東京和逸安以親戚兼朋友之誼互相照顧的彩雲，也順利考上女子師範學校。

逸安著手給江父和如月寫信報喜，卻見彩雲面色凝重地帶著臺灣的電報而來。「大娘病危！速回勿誤！」逸安先是不相信，想著又是哪個娘出的奇招，但彩雲嚴肅的臉色不會騙人。逸安躊躇著，心裡有種不祥的預感，不只是大娘的病，而是此番回去，似乎將永遠告別東美。他想起小時候江父親手教他採、教他揉、教他烘製的那罐茶，大娘說要等他當家的那天泡來喝的，她說她一定要喝到、一定會喝到的。

「難喝，才是最重要的滋味啊！讓你知道，扶家業是要從苦澀到甘甜，一步一步走過來的。」

大娘的話猶言在耳，東美這夢想之境再美又如何？逸安立刻收拾行李，負笈還鄉，再沒有什麼比家人更重要，比大娘更重要。

◆　◇　◆　◇　◆

逸安下了船就往家裡奔，彩雲一路跟著、陪著，一起進了江家門。大娘素蓮已經昏昏醒醒幾個日夜，看見逸安回來精神竟是大

好，讓逸安有一點點上當的感覺。
直到氣若游絲的素蓮緊緊握著逸安
的手，語重心長地說：「某娶一
娶，趁我還在……」逸安回頭看向
桂香，才從桂香含著淚的眼裡確認
大娘已不久人世的事實。

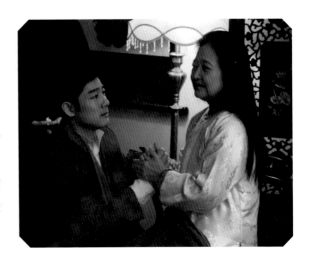

　　逸安答應大娘了，當著全家人和
彩雲的面。只是他想的那個人，不
是大家望的彩雲。

◆　◇　◆　◇　◆

　　「我考上東美了！如月，我想要娶妳！」如月看見逸安，還壓抑
著久別重逢的欣喜，就被逸安的話嚇著了。逸安黯然地跟如月說明
緣由，如月固然能理解，卻無法相信江家能因為沖喜的時間壓力就
這麼輕易接受她，一個無父無母的「搬戲仔」。逸安心急想說服如
月，告訴她自己知道劇團結束的事，也知道石銘吸食鴉片，以為以
劇團近日的境況，如月對劇團可以毫無牽掛，也不需要繼續上臺演
戲了，而這恰好可以不影響如月的夢想，又能一圓大娘的期待。逸
安滔滔說著，竟完全沒發現如月已經變了臉色。

　　又是這樣，上次也叫我放棄，現在又是一副劇團收掉了也只不過
「剛剛好！」的態度，江逸安！你就這麼自私只想到自己？就這麼
不懂我？如月沒有辦法嫁給一個無視她夢想的男人，一個輕視她的
男人，她拒絕了，沒有任何轉圜餘地的，狠心切斷自己的情感，毅
然決然告訴逸安她要去廈門演戲，和石銘一起！

　　「我不會因為不明不白的沖喜，放棄我的理想！」

　　逸安帶著一箱酒，和一肚子說不出的苦去找雪湖。他考上東美

了，家裡沒人開心。他向如月求婚，她也不開心。這個世界上，他唯一確認會為他高興到跳起來的人，就是雪湖。他哭著、笑著、醉著，不明白為什麼這樣，到底要怎麼做大家才會滿意？我真的很努力啊！我說錯了、做錯了，可以打我罵我呀！為什麼我最愛的人，都這樣轉頭就走……

　　這幾個月他在東京幫人畫肖像賺取生活費、他一個人獨力生活，可是他連一分鐘的驕傲和喜悅都不曾擁有。都說大娘是被他害的、桂香哭著求著讓他趕快娶彩雲、如月憤恨決絕地轉身離去，逸安模糊不清地哭喊著心裡的鬱悶，涕淚俱下的樣子把雪湖和郭母都嚇壞了，也心疼極了。郭母讓雪湖把家裡的酒再拿出來，讓逸安喝個夠、哭個夠。

　　「喝半醉，才會醉不醒！醉到底，從谷底就可以翻身了！」

若是有伴鬥陣行，
就算走卡慢，也會走卡遠

江　記茶行是江民忠撐起的一片天，江家則是大娘素蓮用愛護持的土地。素蓮倒了，不止地動也天搖，數十年的夫妻情誼和胼手胝足的革命情感，讓江父心痛不捨地一夜白髮。看著江父憔悴的模樣，素蓮不改往昔的豁達和愛憐，反而是「躺在床上的」安慰「坐在椅子上的」。

「時間到，該回去就要回去啊！」

「我人還在這，說什麼回去！要回，也是回來我這！」江父霸道地駁斥，簡單的一句話，卻是大男人說不出的情深意重。

為了素蓮的心願，為了不讓素蓮抱憾而去，江父甚至拉下老臉，親自去找彩雲，他要讓和自己走了一輩子的牽手，能夠看到圓滿的結果。

◆　◇　◆　◇　◆

彩雲明白江父的來意，能理解他屈身來跟晚輩談沖喜婚事的不容易。可是她不知道江父是否明白逸安的心裡有別人？她看著茶葉罐上如月的畫像，又不好說出口。

「愛藝術的人總是看重美的事物。婚姻是一輩子的路，不能靠衝動，要看是不是可以久長。我說的不是門當戶對，是個性……」

江父不是不懂，淡然拿起茶罐看了一眼，放回桌上，輕輕推到一角。彩雲聰慧，知道江父已經做了選擇，也算是回答她了。她不是不能接受沖喜，她也願意跟逸安結婚，因為她的心裡一直給逸安留著位子，她喜歡逸安，從第一次見面到現在，沒有改變過。但是她不能答應江父。

　　這個問題，得逸安親自來問她。江父可以把茶罐推到桌角不看，但逸安可以嗎？逸安的心裡可還留有寸尺空間給自己？無論如何，她要聽逸安自己說。

<p style="text-align:center">◆　◇　◆　◇　◆</p>

　　逸安真是苦過了頭，看到彩雲反而有種老朋友間的坦然和舒適感，至少，不那麼愁雲慘霧，不那麼怨恨對立。他苦笑著，卻說不出家裡要他來的目的。

　　兩天前因為妹妹寶珠消息的誤導，逸安以為彩雲就要搭船回日本念書了，也不知道是哪裡來的心急和衝動，他抓起桂香正在挑選的絲巾，隨手摘了一朵玉蘭花包在裡頭，匆匆忙忙就往火車站跑。是什麼樣的情感讓他不想讓彩雲走？他沒細想。但他是真心要她留下來，他拚命狂奔。

　　「一個人自己走，或許比較快。若是有伴鬥陣行，就算走卡慢，也會走卡遠。」

　　逸安把包著玉蘭花的絲巾塞到彩雲手上，支支吾吾就是說不出重點。彩雲卻笑了，她沒有要走，雖然沒有多說，但她心中已經有了決定。

　　看著坐在對面的逸安一點不像他的手足無措，彩雲覺得好笑，忍不住主動提起，她想知道逸安的心。

　　「我已經理解我的心，感受到妳在這段日子裡一點一點放進我心

裡的重量。雖然我們遇到得太晚，時間又太短……」

「結婚後的一世人，足夠長嗎？」

逸安不可置信地咀嚼著彩雲的詢問，彩雲說的一世人，是答應了嗎？逸安沒有勇氣也不忍問出口，彩雲卻微笑點頭。是的，這是她的選擇，她不後悔。

◆　◇　◆　◇　◆

逸安和彩雲婚禮的那天，如月站在永樂座的舞臺上排練《青鳥》的劇本。空盪盪的劇院裡似乎響起熱鬧的鑼鼓聲，她回頭尋找聲音的來源，回想那天看到逸安的最後一眼。

拒絕逸安的求婚後，她便後悔了，她知道逸安不一定完全懂她，但絕對會支持她。她想要追求夢想，但也想要幸福。她帶著決心跑去找逸安，不管這個笨逸安再怎麼不會說話，她都要原諒他，和他在一起。

如月在街上看到逸安，正要走向前，卻見逸安和彩雲走出書店。這是她第二次看到逸安與彩雲並肩走著，只是那麼些微的距離變化，她便看出來了，逸安和彩雲的關係也不同以往了。她後悔了，但這距離的轉變，如月已經失去呼喊逸安回頭的空間了。

「有誰抓到了青鳥，願意還給我嗎……」

如月站在舞臺上面對著空無一人的觀眾席，用盡生命向前伸出手，悲愴地呼喊。那不只是臺詞，更是她對青春生命、對她的初戀，最終的吶喊和告別。帶著眼淚揮別大稻埕，遠比初出宜蘭更多了一些苦澀，如月的人生隨著夢想往下一站前進。

「我認命，這是我飄泊的命運！」

此去一路，果真再無吸引她的風景了，除了戲劇。

要能畫一輩子的畫，才叫畫家

雪湖的命運在第二回臺展有了巨大的轉變。那一年，他以〈圓山附近〉入選，而且還是特選第一名。不僅一雪報章雜誌對「臺展三少年」的抹黑、輕蔑，更奠定了他在畫壇的地位。畢生繪畫不求多，只求精的雪湖，並沒有因此停止努力，相反地，更積極投入學習和作畫。郭母總是謙卑地應答記者，也時時刻刻不忘敦促和教誨。

「路還長著，千萬不倘自滿。要能畫一輩子的畫，才叫畫家。」

◆　◇　◆　◇　◆

倪蔣懷為了培育臺灣美術人才，和石川欽一郎等人討論籌備近半年之後，於大稻埕成立「臺灣繪畫研究所」。石川、陳植棋、陳澄波、楊三郎、藍蔭鼎等著名畫家都熱切參與授課。雪湖和逸安當然不會放過這樣的機會，這種場合和氛圍，總是讓人燃起火焰般的熱情。

植棋見逸安久未作畫，顯得有些落寞，用力拍拍他的肩膀，像在東京的時候一樣快速在畫架上放紙作畫，也給逸安拿了一張畫紙。

「美術就是生活，不是高高在上的學問！不管在東京，還是在大稻埕，畫就是了！」

逸安笑著看植棋揮灑畫筆，手裡的筆卻不聽話地只是緩緩描著輪廓。他想多聽聽植棋談「畫」，那讓他感覺離東美近一些，離青春

熱血近一些。植棋也沒變，手裡作著畫，嘴裡跟逸安聊著近況，他
們十三個畫家將結合臺北州的「七星畫壇」和陳澄波在南部成立的
「赤陽社」，另組一個「赤島社」辦畫展。逸安羨慕之餘不免替植
棋感到擔心，「赤」？莫非牽扯左派？

「畫圖的人，心中的顏色跟別人不一樣，赤島社，是畫家對臺灣
的一片『赤誠』之心。」

「對，心是紅色的，血是紅色的！咱人卻用顏色來分你我左右，
真無聊！」

逸安心裡的陰霾，隨著植棋爽朗無畏的笑聲逐漸散去，終有柳暗
花明的感覺。

◆ ◇ ◆ ◇ ◆

第三回臺展結果揭曉，雪湖的作品〈春〉以「無鑑查」的資格進
入特選，也就是不用審查直接入選。瑞堯東洋畫、西洋畫各入選了
一件。這一次，雪溪師的作品也入選了。雪溪畫館三個人入選了四
件作品，可以說是極大的喜事，兩個狀元學生也終於能坦然地和師
傅一起歡聲慶祝。

雪湖和瑞堯的入選，彷彿在給逸安往東美的路上敲邊鼓助陣，逸
安一顆心蠢蠢欲動。

讓逸安回東京美術學校報到，是大娘素蓮臨終的遺言。她一直
記得逸安說過：「十作九不成！」他想要專心做好一件事，專心繪
畫。逸安的心，大娘最理解，也只有大娘說話，江父才可能點頭，
所以她用生命的最後一絲力量，替逸安向江父要了承諾。

「別讓逸安『不成毒不成藥』，變成無要無緊的人！」

大娘走後，誰也沒敢多提這件事，逸安旁觀雪湖等好友的成就，
只能壓抑著澎湃的情緒。直到江父發話，一切照大娘的意思辦，讓
逸安和彩雲把手續辦好，回東京入學。

畫格即是人格，教不來的，
需要用「心」體會

雪湖穿著一身郭母新製的唐衫出席鄉原古統在自宅舉辦的新春「初寫會」。受邀的都是叫得出名號的優秀畫家，但是對未經學院洗禮，向來自修的雪湖來說，能夠得到素來仰慕的鄉原老師青睞，並得親身拜見，才是最讓人欣喜的事。

雪湖到得早，前來迎接的是十六歲的阿琴，從容自在中帶著優雅氣質的阿琴和鄉原掛在牆上的名作〈大稻埕大橋〉同樣吸引雪湖的目光。在等待鄉原的時候，雪湖只能尷尬地把目光停留在後者。

鄉原一見雪湖也不多說客套話，直接論起作品，表示對雪湖往後的畫作有相當大的期許。

「我能教的只有技巧，真正重要的是『畫格』。畫格即是人格，是教不來的，需要用『心』體會。」

雪湖謙卑且堅定地以日文回覆「一生懸命！」（いっしょけんめい）表示自己將用心拚命走在這條繪畫的路上。阿琴看著眼前這個個頭不高又黑瘦的年輕人，對他的態度留下深刻又欽羨的印象。

◆　◇　◆　◇　◆

鄉原古統召集東洋畫家成立「栴檀社」舉辦畫展，雪湖幫忙奔走聯繫。這時候的雪湖在畫壇的地位已不可同日而語，經濟上也略有

改善。能在母親支持下做自己最愛的事，又能賺到錢回報母親的養育和支持，現在的雪湖幸福也滿足。

雪湖應逸安之邀到茶行作客，受邀而來的，還有寶珠的同學，鄉原的學生——林阿琴。雪湖和阿琴對看了一眼，都很詫異能這樣再度巧遇。逸安一看雪湖傻笑的呆樣，就把他的心事都摸透了，找藉口支開寶珠，獨留雪湖和阿琴在二樓陽臺。樓下熱鬧的光景讓兩個人之間的安靜顯得更不協調，雪湖努力撐了老半天，才終於打開話匣子。

原來兩人在小時候就見過面，阿琴家是在大稻埕有名的南北貨商行，雪湖常幫郭母去買雜貨。談著談著，阿琴也想起那個很會做鼓仔燈和風箏的金火，原來就是現在的雪湖，兩個人愈聊愈開心。在門外偷聽的逸安和寶珠，彼此眨了眨眼，笑著想這個媒作定了。

◆　◇　◆　◇　◆

那日的喧囂喜悅，讓雪湖決心要把大稻埕的熱鬧光景畫下來。

前三次臺展，雪湖畫的都是山水景物，他沒畫過房子，光是線稿就畫了一整疊。

「不會畫房子就多練習畫房子，沒有人天生什麼都會的。」

郭母難得看雪湖畫不出來還不咬花了筆桿頭的，雖然不知道雪湖心裡另外開了一朵花，卻為他至少能笑著面對新的難關而高興。

日本人用源自漢文的「殷賑」二字形容街市的繁榮，正適合雪湖筆下鬧熱滾滾的南街。只是南街都是二層樓，他卻畫了三層。

「畫家不只是畫看到的，也要畫心裡不同的境界。故意畫成三層，這條街就不只是『南街』，還是我郭雪湖的『南街』！」

雪湖難得的霸氣，讓他的〈南街殷賑〉在第四回臺展獲選為「臺展賞」。

「這幅畫採直幅的形式，表現出南街繁華的氣勢，街道變窄，也更顯得出人群的熱鬧。尤其這城隍廟放在右下角，和招牌、旗幟、還有人群的位置，形成一種韻律感！能得到臺展賞真是實至名歸呀！」

　　鄉原古統在展場中賞析雪湖的作品，大讚雪湖在題材上的突破，逸安聽著幾乎比雪湖自己還開心。咱ㄟ大稻埕！咱ㄟ黃金時代！真的被雪湖畫出來了。

　　阿琴也來了，看著氣勢磅礡的畫作和站在一旁謙遜含蓄的雪湖，心中的敬佩油然而生，隔著人牆和雪湖微笑相視。

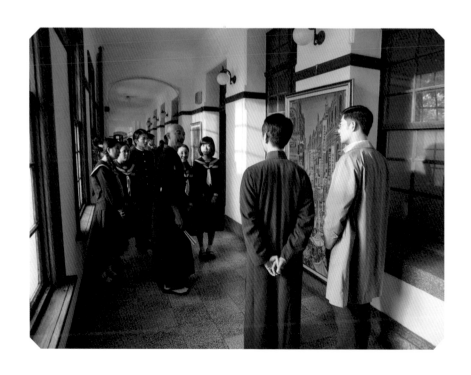

為了家人，是幸福，不是辛苦！

逸安看見江父為了素蓮的心願，也為了實踐對自己「一半繪畫、一半茶行」的承諾，強打起精神獨自到南洋爪哇去拓展通路，心裡覺得不捨。「一言一重，千言無用！不要讓你大娘失望！」

回臺之後的江父不再聲如洪鐘，變得話少，精神也差了許多。逸安知道是自己的堅持讓老父斑白了雙鬢還要這般奔波，讓他開始質疑自己的決定。偏偏在這個時候，山上的製茶廠失火，江父為了救人救茶，把膝蓋以下的雙腿都燒傷了，還是阿明不顧性命才把他從火場裡救出來。茶菁燒掉了大半，茶行一片混亂，才剛從爪哇接到的訂單根本交不了貨。江父忍著傷痛想要一家一家去向茶農、茶商收購茶菁，逸安自告奮勇，現在不是想著東美的時候，他要先救江家。江父交代二娘麗美把手頭上的股票賣了，好讓逸安去調貨，麗美沒吭聲。

麗美近來瘋玩股票，把資金都投注在株券上，江父也曾唸過她：「聽行情，不如認真研究怎麼做事業！想要靠錢賺錢，今天漲，明天跌，誰人說得準？我還是相信自己流汗賺來的錢！」

但因為相信麗美機伶，並不強烈反對。只是沒有想到這最需要用錢的當口，麗美的股票慘跌，幾乎賠個精光。逸安好不容易四處調貨，也講到合理的價格，向麗美支出帳款的時候才發現根本沒有資金可以週轉，更不敢跟江父說，怕他生氣，更怕他傷勢加重。商人交易重視的畢竟是人際網絡，最後是由彩雲主動出面，透過銀行裡

的親戚擔保貸款，勉強度過難關，而這也讓向來自恃家世背景的麗美，看見了彩雲柔軟姿態後的家世實力。

茶園裡，逸安站在昔日大娘最愛的位子，俯看整片茶山。

「種茶要冷，焙茶要燒。只有扶頭的人才知燒冷。等你長大，就知道自己的責任了！」江父以前唸叨，他從來不放在心上，現在，他衡量著「理想」和「責任」的重量，「夢想」和「現實」的差距。他好想問大娘，以前他的茫然、他的困惑，都是大娘給他指引方向。他試著從大娘的角度看著茶山、茶園，他好不甘心，沒讓大娘喝到他親手揉的第一罐茶，也下不了決心堅持或放棄什麼。逸安仰望著藍天，深深感傷地嘆了一口氣。

「不是看誰採茶第一名，是要看誰願意撐最久！誰願意一路堅持到底，才是最重要的！」

阿明突然從逸安身後出現，還煞有其事地說了一番道理，讓逸安驚訝得合不攏嘴。阿明笑笑表示，這都是以前大娘素蓮跟他說的話。原來，大娘聽見逸安的困擾了，還像以前一樣急撲撲地趕來支

持逸安，只是，透過阿明來傳達罷了。

回不回去東京，逸安已經有了想法，但需要有人推他一把。他來到繪畫研究所找石川，石川在當代為美術運動播下的種子，成就了多少人的夢想，更成就了臺灣美術的輝煌，他想聽聽石川的意見。

「那麼，就和倪蔣懷一樣，許下更大的志願吧！在美術這塊園地，不是每個人都有機會長成參天大樹，也有人選擇成為播種者。或者也可以像倪蔣懷君那樣當起園丁，用自己的能力培植下一代的美術家。你該想一想了，你要做什麼樣的人呢？」

帶著石川的建議，逸安回家先和彩雲商量，畢竟去不去東京，也關係到彩雲的學業。彩雲沒有二話，「尪某同命！」逸安去哪，她就在哪。

逸安和彩雲一起向江父表達不去東京的決定，兩個人要攜手扶持家業。江父先是驚訝，不滿逸安的「反起反倒」，但是看著逸安堅定的表情，仍然難以掩飾自己終於可以放手的釋然。

「留，是你自己決定的，你就要自己承擔。查埔囝不怕失敗，就怕想東想西，意志不堅定。」

◆　◇　◆　◇　◆

雪湖跟著逸安走進他的畫室，逸安把作畫的材料悉數送給雪湖，告訴雪湖自己的決定。

「為了家人，是幸福，不是辛苦！所以畫家的理想，就交給你去實現了！」

每個人都在追求屬於自己的夢想，逸安也是，只是青春年代的夢想很輕盈、可以飛得很高。長大了，夢想的重量也會增加、會調整、會改變。逸安認清事實，調整方向再啟航，努力的決心不變。

不管怎麼變，咱堅持把代誌做好！

逸 安接下江記的家業，安排阿明參加茶葉傳習所，還幫他惡
補日文，希望培養他成為製茶師，以避免過度仰賴來去兩
岸間的廈門師傅。同時在帳務上，以已經停徵的「製茶稅」名義，
填補二娘麗美投資股票虧空的貸款利息。江記掌櫃的太師椅，江父
已經正式讓座給逸安。

當其時，日本預計進軍東北，導致中國、南洋陸續發起拒買日貨
的運動。臺灣是臺灣，卻是日本殖民的臺灣，在政治牽連下，各地
排日行動讓臺灣包種茶銷量銳減。逸安一心想著開發紅茶市場和改
良技術，拓展新路。

「局勢就是這樣，認真想怎麼找生路，卡贏大家氣挫挫！」

江父看著說這話的逸安，思考方向和態度轉變都讓江父滿意而驕
傲地全力支持。

阿明帶來李石樵從東京捎來的信，告知陳植棋病重，逸安左右
為難。江父不等逸安開口，主動建議逸安和彩雲去一趟東京探望植
棋。「江記茶行，我替你顧！」

江父一語雙關，既是讓他去東京，也讓他留不得東京。父子同
心，已無須多言，逸安微笑應允。

植棋是為了親自將作品〈淡水風景〉送到日本參展，冒著颱風天
搭船渡日，才到東京就發燒住院，又因為堅持作畫未能充分休息，
以至併發肋膜炎。他住在石樵那邊成天迷迷糊糊地昏睡，醒了就
拿起畫筆、昏了倒頭就睡，有幾次還強逼著石樵背他去寫生、畫人

像，勸也勸不聽。陳植棋，是用命在拚歷史留名的。

逸安和彩雲去到東京，看到病重的植棋很是不捨。植棋是逸安青春時代最欽佩的人，雖然只是短短幾年，但是他對創作、對美術、對生命的熱情，感染了許多人。

陳植棋曾經說過：「如果我活到梵谷的歲數，一定要做像他一樣創造歷史的畫家。」

他沒有活到梵谷的年紀，那一年，植棋才二十五歲。去東京探病，是逸安最後一次看到植棋，也是逸安正式送別自己的青春時代。

逸安和彩雲在東京舊地重遊，忍不住心中的感傷。在逸安的心中，植棋是俠，也是英雄，他是那種可以為了理想犧牲一切的人。植棋像梵谷一樣，作品裡面看得到生命的熱情。只是此刻的逸安已不復從前。

「我現在的熱情，是茶行，是我的家人！」

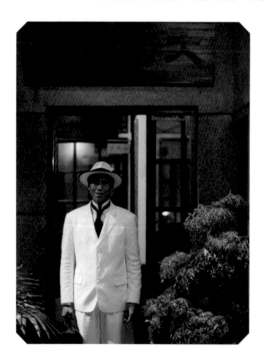

◆　◇　◆　◇　◆

「蔣先生過世了！」相隔不到四個月，又一個噩耗傳來。

蔣渭水是教文化的「先生」（老師），他讓臺灣人理解被殖民的恥辱。他同時也是幫臺灣看病的「先生」（醫生），替臺灣開診斷書，提高臺灣人的智識水準和尊嚴！然而接連為了鴉片問題、霧社事件，蔣渭水向國際舉發，讓總督下臺，樁樁條條都是

大事件，也讓蔣渭水元氣大傷，一場風寒就奪走了他鼎盛壯年的生命。

在民眾黨解散之後，逸安還和江父一起去看過他，談論起臺灣內部知識分子的意見分歧，蔣渭水虛弱無奈地再三強調：「同胞要團結！團結真有力！」對於「團結」二字，無力的苦笑盡在不言中。

即便是內憂外患侵襲著他，蔣渭水，臺灣的文化頭，仍然堅定地告訴逸安父子：「我真的可以相信時間若到，改變還是會來的！」

◆　◇　◆　◇　◆

植棋走了，美術界少了一個領導人；蔣渭水走了，政治界也少了一個領導人。這樣的改變和衝擊，一記又一記重捶在逸安的胸口，他沒有被擊垮，相反的，他的心被這千錘百鍊給鍛成了堅石。他蛻變了，變得更勇敢、更冷靜。

「不管怎麼變，咱堅持把代誌做好！」

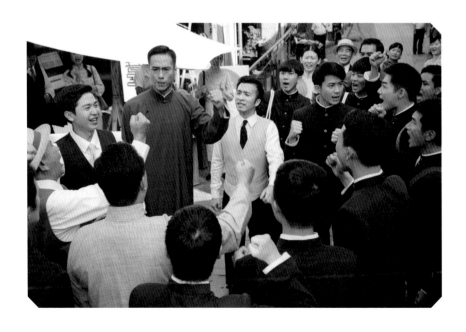

大稻埕，我回來了！

　　樂座的宣傳車放送著熱鬧的音樂，往來於大稻埕街頭，大肆宣傳紅遍中國沿海的電影《戀愛與命運》即將在臺播出，一張張海報、傳單，精美印製著劇中女主角——莊如月的畫像。隨著電影結束，如雷的掌聲中，意興風發的石銘介紹如月燦爛登場，群眾為之瘋狂鼓譟。合身的旗袍、時髦的髮型，如月往昔的土氣和拘謹不再，取而代之的是婀娜多姿的萬千風華。

　　「大稻埕，我回來了！舞臺上的戲劇，才是我的最愛！」

　　如月帶著自信的笑容，以巨星般的架勢優雅宣告，她和石銘將要創造屬於臺灣的戲劇。

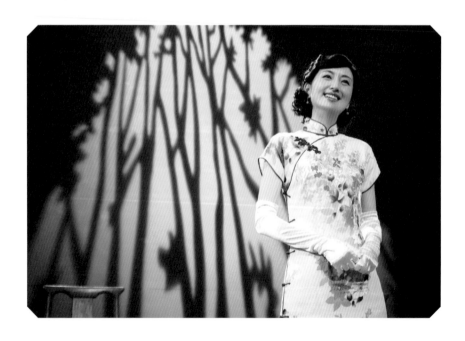

不只是如月和石銘，以前劇團的阿土和阿忠也回來集合了劇團，又有了班底，可以開始排練新戲。如月看著永樂座熟悉的舞臺和觀眾席，對著自己，也對著這片繁華吶喊著：「我回來了！」。

◆　◇　◆　◇　◆

Colour喫茶店已經歇業一段時間了。麗美和逸安商量著要投資地產來補回股票的虧空，於是便把喫茶店買了下來。逸安想做藝文沙龍，透過永樂座的經理介紹，也找著合適的承租人，和對方相約在喫茶店簽約。

如月走進空盪盪的喫茶店，裡頭盡是過往熟悉的聲音和氣味，她不禁閉上雙眼，沉浸在回憶裡。

「如月？」這是她誓言不會忘記的聲音，是逸安？

兩個人看著彼此，在小小的喫茶店裡，距離卻像一個宇宙那麼遙遠。如月苦笑著，怎麼是你？這下約簽不成了。逸安堅持著，因為是你，更是要簽。不簽，倒像是兩人放不掉過去。就這樣，一個屬於兩個人共同回憶的地方，以出租方、承租方在各自的欄位上簽下名字。

◆　◇　◆　◇　◆

「明月亭」，取石銘和如月的名字各一。說是餐館，也能出江山樓的菜色，但實際上是個不打算賺錢的藝文沙龍。阿土從倉庫裡找出如月的畫像，興沖沖地掛在入口處，希望能招攬更多生意，卻在開幕那天就先招來一場是非。

彩雲帶著寶珠和阿琴來捧場，無非因為這是江家的物業。但是她沒想到剛一進門就看見如月的畫像，那幅讓她死了心遠赴日本求學的逸安畫作。再一轉頭，如月就風姿綽約站在她的身後。如月也沒

想到畫作被掛了出來，兩個女人各自調整著心情。

「這幅，能賣我嗎？」彩雲想爭回的，無非是當下的所有權。

「這是逸安畫的。」如月想撇清的，則是過往記憶的專屬權。

「我知道！逸安對繪畫的熱情無人能比。」

「他愛的是自己創造的形影，不是我。過去的已經過去，該看的是未來！」如月坦率地表示這幅畫對她的意義，是逸安的熱情讓她有勇氣追求那個年代女人不敢追求的夢想。同時，也直言自己不後悔，能和逸安走到最後的人，只會是彩雲。這幅畫，不應該被賣給誰，如月答應彩雲，畫作就如往事，只需塵封，無須回首。

◆　◇　◆　◇　◆

如月回來了，逸安知道，而且兩個人還見過面。彩雲的腦海裡只有這件事。她沒跟如月生氣，如月太坦然太堅決。但是她跟逸安生了幾天的悶氣，逸安居然偷偷和如月見面而沒說半個字，是心裡有鬼還是不相信自己？不管是什麼，都讓人生氣。

逸安沒見過這樣的彩雲，不曉得她究竟是怎麼了，時不時地找碴擺臭臉。一直到去過了明月亭，也聽寶珠講起開幕那天的狀況，才終於恍然大悟。逸安急著回家找彩雲，卻不急著辯解。彩雲生氣、吃醋、霸道的樣子他都是第一次見到，雖然錯愕，卻覺得有趣。

「愛情本來就是自私的！」

「我本來就相信，愛情是唯一的。」

「她是你的初戀，初戀是一輩子的代誌。」

「婚姻和家庭，才是一輩子的代誌。妳，是我一輩子的代誌。」

兩個人看起來像吵架，更像是拌嘴，說開了事情，也說出了心情，夫妻倆的感情比起沒有紛爭的過去，更加堅定穩固。

第二十八章

如果沒想清楚這條辛苦的路，
何必走一半呢！

準備完第五回臺展的作品，日本傳來瑞堯畫作入選「二科會」的好消息，雪湖決定去京都向瑞堯道賀，一起旅遊，觀摩各大重要美術展，也順道至東京拜訪陳進。由於陳進很少接見外人，行前鄉原古統還特別寫了介紹信，希望同是年輕優秀的美術家能有機會彼此切磋。

在鄉原家裡，雪湖總能見到阿琴的身影，鄉原有時也讓雪湖指導學生們作畫。雪湖的畫風自〈南街殷賑〉起，氣勢筆法都大有變革，阿琴懂得賞畫，跟雪湖很談得來。不僅如此，雪湖也欣賞阿琴的作品，雖然還不成熟，但很有自己的風格。

雪湖離開前，與阿琴約定到了日本寫信，阿琴含蓄但開心。

◆　◇　◆　◇　◆

鄉原的介紹信送進屋裡很久了，雪湖和瑞堯揣著一顆心等著，就不知道能不能見上陳進一面。隔著沒關門的工作室，能隱約看見陳進作畫的身影。榻榻米上兩側架了木塊，中間橫架著長長的厚木板，陳進就以這樣的姿態跪在木板上作畫，孤單而安靜。

茶都涼了，兩個人不敢出聲打擾，卻見陳進已換上和服優雅地走來、輕輕地坐下，並且為自己因為工作到一半不能停止而抱歉，客

氣地詢問可有問題想討論。

　　雪湖和瑞堯都不好意思抬頭看畫壇前輩們口中如仙女般神聖不可親近的陳進，只是雪湖想到阿琴似乎也想來日本學畫，順口就問了陳進同樣身為女性畫家的建議。

　　「女人將來若要結婚，就不用一趟工跑這麼遠來學畫了！我就是決心終身學畫的例子，如果沒想清楚，這條辛苦的路，何必走一半呢！」

　　雪湖替阿琴皺起眉頭，忍不住抬頭看陳進。陳進幽幽看著屋角單枝的剪花小盆栽，堅毅而孤獨。那是關於繪畫這條路，陳進雖千萬人吾往矣，看似柔弱，卻堅定如山的決心。

◆　◇　◆　◇　◆

阿琴羨慕雪湖能親眼見到陳進，也想知道雪湖有沒有代她問問陳進的想法。雪湖沉吟著，卻只是反問：「咱以後，若是一個在臺灣，一個在東京，咁好？」

　　這番告白之後，雪湖和阿琴的心意已是彼此默許。阿琴的〈美人蕉〉入選第六回臺展，兩個人和逸安、寶珠一起慶祝。阿琴準備下一回作品〈南國〉，問雪湖樹上該畫一隻鳥？還是一對？雪湖笑答：當然是一對！雖然後來被鄉原老師看見，以單身女子只能畫一隻孤鳥為由要求擦去一隻，但在兩人心裡，樹上的鳥兒早已悄悄地成雙依偎。

◆　◇　◆　◇　◆

　　郭母從雪湖三天兩頭買回家的南北雜貨看出了端倪，也知道林家的千金小小年紀入選臺展的優異表現。雪湖能找到志同道合的畫友，她很贊成，但是談到結婚，她堅決反對。她見過阿琴，不是不喜歡，而是覺得不適合。「門當戶對」不只是有錢人的見地，愈是一般老百姓恐怕愈不能不顧慮這點。

　　「那位千金，聽說是只有洗面才會手沾到水的好命人，咱家咁有辦法？習慣就是最重要的代誌。你咁有辦法叫她蹲在大灶起火？還是要咱替她捧洗面水？」

　　連雪湖要退學都沒有反對過的郭母，一番話說得雪湖啞口無言，他不服，他跟郭母高聲堅持著，生平頭一回。

世上最堅強的人，
就是那個最孤立的人

九「一八事變」之後沒幾個月，上海又發生「一二八」松滬事變，中日關係越發緊張，全面戰爭一觸即發。

瑞堯即將拜別良師摯友回廣州去，和雪湖請雪溪師吃飯，既是謝師，也是送別。原就因為參展作品畫了囝仔撒尿，雖入選卻被以「有傷風化」為由退回不得展出而失落的瑞堯，決心此生再也不參加臺展。現在又碰上中日情勢緊張，七歲就來臺灣的「廣東仔」瑞堯到現在都還沒有入公學校的臺籍資格，為了避免滯臺遭到日軍以「中國敵方」拘留，只能舉家避難回廣州。瑞堯在席間難掩失落，微醺地自問：「我是哪裡人？我到底是什麼人？」

這三十年來，流著相同血液的這一群人，究竟是中國人？臺灣人？還是日本人？恐怕遠不只瑞堯一個人無語問蒼天。

雪溪師喝得酩酊大醉，音量聲喉都跟著大嗓門的瑞堯拉高。

「在那爭是什麼人？不如親像你們兩個一樣卡打拚ㄟ、卡志氣ㄟ！這樣，要大聲說自己是什麼人也才有意思！」

瑞堯紅通通的臉終於又露出笑容，只有在繪畫的世界裡，有老師、有學生、有互相競爭切磋的好朋友，沒有身分認同、沒有階級之分，不管戰事如何，他是個畫家！

「管他誰戰爭，管他什麼人！咱就是永遠的好朋友！」雪湖給雪溪師和瑞堯斟滿酒，三個人看似豪情卻莫名悲壯地一飲而盡。

◆　◇　◆　◇　◆

　　戰爭，同時也讓逸安糾葛於「民族意識」和「茶行經營」的抉擇問題。

　　生意人是講求占領先機的，滿州國的成立，一窩蜂的商人都去了東北，逸安也明白這個道理。世界各地對日本的抵制加上東京訂單大減，造成茶行的生意一落千丈。但是他不想隨軍國主義的勢力進軍，賺這種戰爭財。更何況，江家每一個人都是他所珍愛，那樣的局勢，誰去了他都不放心。

　　可是江父一心掛著這幾百人的生計，他天天問茶工出貨量、又進帳房關切款項進出。還沒能找到解決的方法，倒先查出了逸安在製茶稅上做了假帳。自逸安接手茶行以來，江父第一次感到如此灰心。若不是帳房幾十年清清白白作帳，就不可能有江記茶行！他自忖才放手多久，就跑出另外一本帳簿，握緊的雙拳是一種絕頂的失望心慟。

　　「後生不中用，父母就做到老！」

　　逸安遵守和二娘麗美的約定，堅持不肯說出挪用製茶稅名目補貼貸款利息的真相。彩雲智巧說服麗美主動向江父坦白。江父透過這個事件，對於逸安，他終於真心鬆開拳頭，放手。

　　逸安知道江父會插手帳務是愁著東北的市場，表示決定到東北開分行。江父指指彩雲：「不用！東北，我來去就好！」江父帶著麗美前往滿州拓展新點，他把江記的本業祖產慎重地交付給逸安，同時給他另一個任務。早生貴子！

◆　◇　◆　◇　◆

社會創造戲劇，戲劇反映社會。石銘決定用河洛語演出易卜生的《社會公敵》。

面對整個亞洲的時局，面對社會的不公，石銘要用戲劇告訴人們，他要教人們去思考，究竟誰才是真正的「社會公敵」？是被罵公敵的那個人？還是操弄群眾思想從中獲利的政治人物？

「家鄉對我來說，是那麼寶貴。所以我甘願把它毀了，也不希望看到它在白賊話之中繁榮起來。」

如月崇拜地支持石銘，但原先主動邀請他們登臺的永樂座經理卻喊了停，這樣的戲，不能上演。不只民眾看不懂，更惹得日本當局關切，經理擔不起這個責任。

「現在看不懂，多看幾次就懂了！觀眾和民眾一樣，都是要走在他們前面的。」如月一邊按捺石銘火爆的性子，一邊耐心地解釋希望說服經理。卻只換來冷冷的一句。

「你們要走在前面，也要看有沒有人要跟在後面啊！」

◆　◇　◆　◇　◆

石銘和如月爭鋒相對。石銘堅持一條路直直走到底，寧可停步也不轉彎。如月卻認為應該穿插通俗劇以換取更大的舞臺，好讓更多人知道。

「回頭若有路，歹走也要走！邊走就會走出你要的那條路，總比你停在這裡好！」

最後是永樂座的大股東逸安來解的圍，先是協調了經理挪出檔期，又建議辦一場免費的試演會。整場爆滿的試演會觀眾反應熱烈，甚至超出預期。

正如《社會公敵》的最後一句對白：「世界上最堅強的人，就是最孤立的人。」逸安、彩雲、石銘、如月，共同對抗到場刁難的日

本警察，也一起舉辦慶功宴，彩雲還主動提出要贊助劇團全臺巡迴演出，四個人一笑泯恩愁。在這個艱難的時代，他們堅強、孤立，卻也同心、合力。

我有的，只有我手上的筆，
和我畫出來的圖

雪湖為了阿琴的事，好幾天沒好好跟郭母說上幾句話，個性好強的母子，固執得一個樣。

逸安看著心浮氣躁的雪湖，以過來人的口氣勸他。

「若是真心喜歡，就堅持下去吧！愛情一旦失去了，就很難回頭。」

雪湖不是不想要堅持，是不敢堅持。他也知道逸安將自己的遺憾藏在心底最看不到的所在，他不想和他一樣。可是他只有公學校畢業，家裡也沒有財產，就算爭贏了郭母，他也沒有信心。

「我有的，只有我手上的筆，和我畫出來的圖。」

逸安不禁微笑，他自己的愛情夢、繪畫夢都中途鎩羽，卻致力於推動別人的夢想啊！他答應雪湖，不管是郭母那邊或是林家，他都會盡最大的力量。

◆　◇　◆　◇　◆

桂香應逸安之託來到郭家，說是要請郭母幫忙給彩雲繡新裙，實際上是當說客來的。郭母還一心想要為疼媳婦的桂香繡上石榴花，祝福彩雲早生貴子。不料桂香話鋒一轉，談到過去阻擋了逸安和如月的愛情，讓她現在老擔心兒媳感情不好，總將彩雲捧在手心上。

郭母聽明白了，想起前兩天阿滿來找她，也說她固執得沒有道理。「我糊塗了！他若真正喜歡，擋咁有效？」郭母在心裡唸了自己一頓。待雪湖回來，郭母也不動聲色，只是跟他論著畫，沒來由地唸他熔膠時老是把屋子弄得臭烘烘、全身髒兮兮，筆桿也咬到斷頭，像個瘋子一樣。雪湖以為郭母只是單純想和解了，不好意思地笑笑。「藝術家都要有淡薄啊瘋……這是一種投入！藝術就是要全心的投入！」沒想到郭母接著問他：「要當你的家後，如果不了解藝術，咁做得來？」

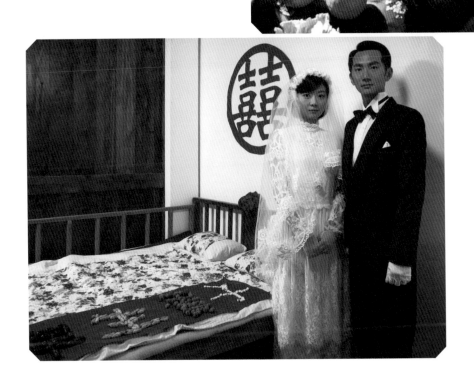

雪湖聽出了郭母的弦外之音，朝著郭母興奮又確認似地點點頭，郭母也退讓，笑著點頭。

◆　◇　◆　◇　◆

郭母點頭了，鄉原古統也在了解阿琴願意全力成就雪湖的心意後，為了這二個他最珍視的學生出面和林家說親。阿琴的爹也是個開明的人，連聘金都不收，在當時的報紙上蔚為佳話，都說兩家建立了新風氣，是真正的大師風範。

　　關關難過關關過，雪湖和阿琴終於在眾人的祝福中共結連理。喜事不只一椿，阿琴還帶來了入門喜，婚後不久就懷上了。那時候，雪湖正繪製著新的畫作〈戎克船〉，想著若能入選臺展，就能賣個好價錢，給家人過更好的生活。

　　「畫圖時，不要想著錢！這樣，你的藝術才會單純。」

　　阿琴說話的樣子，一如當年郭母支持他作畫、參展，兩人的堅定態度，如出一轍。

　　郭家喜事連連，江記在東北的生意也很穩定。以彩雲名字起的「三云茶」在東北三省已經是無人不知、無人不曉，江父接連發來電報要求增加產量。

　　茶行在逸安的管理和阿明的幫襯下產能大增，出貨無虞。但桂香真正掛心的，是彩雲那一點起色也沒有的肚皮。麗美陪江父到東北打拚去了，江父把逸安和彩雲交給她，若是就這樣沒消沒息的，她如何面對征戰歸來的江父？

　　桂香的壓力自然直接就轉嫁到彩雲的頭上，彩雲要幫忙逸安打點茶行，裡裡外外應酬、出貨、看帳，又要背負傳宗接代的使命。看著桂香一次又一次失望的表情，看著郭家上上下下的歡笑慶賀，她摸摸自己的肚子，懊惱自己的不爭氣，也覺得對不起逸安。

第三十一章

「土角厝」簡單也真心，
像咱本來的形，本來的心！

植 棋走了之後，「赤島社」就等於解散了。李石樵這一趟從日本放假回來，和同輩畫家們討論著想要籌組一個新的組織，讓畫家們可以有一個交流的機會。石樵找了雪湖，雪湖把大家都找來了江家，這種事，就是要找逸安！

逸安雖然不持畫筆已久，但熱情不減當年，招待一整箱的紅酒讓大家開講暢飲到天光。

「從頭一回臺展開始，這十年來，這輩的畫家，難得有一次這樣放下競爭，快樂開講，籌備一個新的開始。歡喜，是應該的！」、

除了雪湖、石樵，陳澄波、顏水龍、廖繼春、楊三郎也都來了。

這幾年，臺展的問題愈來愈多，官方壓力的介入讓展出的作品良莠不齊，雖然明知道民間自組畫會免不了要讓人質疑是與臺展對抗，但是年輕人的熱血很澎湃，也很單純。

畫了十年的畫，雪湖又開始「描圖」的路線，他一張張素描臺灣四處可見的「土角厝」，畫到苦惱時，就與郭母聊上兩句。石樵總聽逸安說雪湖家裡藏著一個不輸東美之寶，指的就是郭母。

「土角厝裡面有臺灣人生活的感覺，要把那種生活的氣味畫出來，才是最重要的。」

逸安帶著石樵來找雪湖，在門外偷師郭母和雪湖論畫，肩膀推推石樵，眨著眼表示寶藏在此。郭母看兩人來了，正要離開讓他們說

話，石樵卻急著打開畫作請郭母指點。郭母推托不過，勉為其難地謙稱自己是菜市場話，普普通通。

「你們畫圖，也要畫到菜市場的人都看有，那才有價值！」

畫圖，本就是和生活很接近的事情，郭母用她非專業的大白話，說出她對石樵作品的用色、構圖看法。臺灣不是有很大的太陽？南國，不就是要有赤豔豔的感覺？石樵聽著，一語不發地盯著自己的圖研究思考。隔了良久才脫口而出。

「繪畫是社會的反映，應該和大眾生活結合才有意義！」

石樵謝過郭母的指點，轉而用力捶了雪湖一記肩頭，那是英雄惜英雄。「從事藝術創作的人，是參加賽跑的選手，還沒有抵達終點時，是不知道勝負的。」在李石樵和和郭雪湖眼裡，彼此都是可敬的對手，而繪畫沒有勝負，只有不斷地挑戰自己，精益求精。

◆　◇　◆　◇　◆

「臺陽展」，臺灣的太陽，還沒有昇起就被烏雲遮蔽。

不知是哪裡走漏的風聲，展覽還只是白紙一張，就被報載沸沸騰騰地謠傳是「新臺展」，為了抵抗「臺展」而生。謠言直指雪湖事先將消息提供給鄉原古統，因為只有雪湖是鄉原的學生，鄉原還替雪湖結婚說的親。

鄉原古統是最早推動臺展的，當然希望臺灣美術有進展，但是因為這些謠傳和誤會，反而讓一向支持美術運動的鄉原反對他們籌備與臺展對立的民間組織。同時，也讓雪湖蒙受不白之冤。

本來只是想要延續「赤島社」的精神，刺激出更加自由的創作風氣。雪湖的心，就像土角厝一樣，簡單而真心。但是一場誤會、一點心結，竟讓「臺陽展」成立時只展出西洋畫，一直等到第六年，才終於成立東洋畫部。

第三十二章

油麻菜籽，隨風吹，
一旦落土，也要拼一次！

1 937年7月7日，中國開啟全面抗日戰爭，日本皇軍亦以聖戰之名持續向外侵略。戰爭不是臺灣人開始的，戰地也不在臺灣，但這片美麗的福爾摩沙卻無辜遭受波及，陷入濃濃烈焰之中。

江父和麗美趕在開戰前回到臺灣，逸安卻頂著大稻埕知名茶商的頭銜被徵召從軍。江記的處境就是全臺灣人的處境，人人自危、朝不保夕。江父、麗美四處奔走請託、桂香是哭暈了睡去，醒來了又哭。彩雲為了不讓逸安上戰場，主動參加愛國婦人防空演習以展現「愛國心」，卻導致過度勞累而流產。最終，誰也沒能保住逸安，收到紅單之後，逸安在家人的淚水中離開江記。

「去，也沒要緊，我不是怕死的人！只是，我反對戰爭，也反對去做這種不知為誰而戰的軍人！」

沒料到，三個月不到，逸安平安返家，原來只是被派去林口修復飛機場。日本當局的用意是讓地方望族起示範作用，帶頭做志願從軍的樣板，並不真的希望得罪動搖這些經濟根基。

◆ ◇ ◆ ◇ ◆

石銘就沒有這麼好運了。他幾年前因為左派思想入過獄，敢衝不

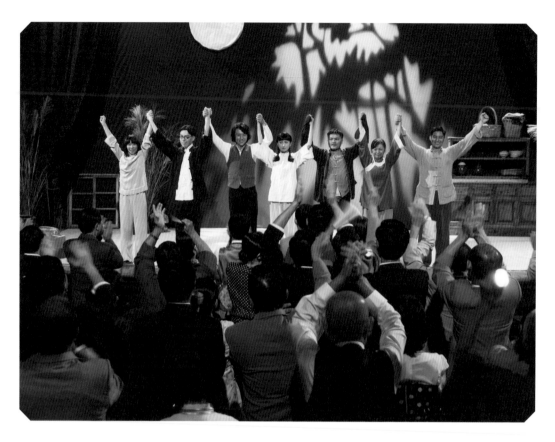

　　怕死的他又在這個時候以如月為原型寫出臺灣女人油麻菜籽般的命運和奮鬥，藉以隱喻臺灣被清朝割讓日本的苦境，深刻道出臺灣人離土離根的心情。

　　「雖然是油麻菜籽，隨風吹。不過落土，就要拚一次！」

　　戲劇在舞臺上轟動演出，全場觀眾起立合唱臺灣民謠〈丟丟銅仔〉。逸安和彩雲也在，他們眼眶泛著淚、手捂著起伏的胸口高聲唱和，那是日本警察不能接受的語言，是日本人不能容許的激昂。

　　演出結束之後，石銘就被扣上中國間諜的帽子，遭到逮捕入獄。逸安動員所有的關係都沒能救出他，甚至消息也打聽不到。日本警察直接找上如月，把石銘硬說成了死罪，實際上，衝著如月的知名度，日本政府真正的目的還是為了宣傳軍國主義。

石銘被釋放之後，看見滿街都是如月為日本皇軍宣傳愛國精神的海報，高舉著太陽旗、僵硬著笑容的如月。他不是真相信如月願意出賣靈魂，他比誰都知道如月是為了救他，但就是因為這樣，什麼也不能給如月的他，更覺得自己窩囊。他罵走了如月，也把自己送上戰場，毅然前往中國參軍抗日。

如月是油麻菜籽，隨風吹向山裡、未落地又飄向南街。繁華的大稻埕曾經張開雙手迎接她，但現在她被誤解、被唾棄，人們甚至當著她的面踩爛宣傳海報以侮辱她。如月拚命過，但這不是她落地生根的地方。

「我從叼位來，就往叼位去……大稻埕，不是我的歸宿！」

為了鞏固天皇政權，日本當局推行皇民化運動，要臺灣人改日本姓、拜日本神祇。策動「聖戰美術」，使藝術家失去了自由創作的空間，作品不再單純只是作品，而是一種宣揚國威的機制。

逸安一方面安撫家中老小，一方面象徵性地只收一圓租金，讓沒有了石銘和如月的「明月亭」還能勉強維持下去。同時，他還要照顧雪湖的家。

藝術和畫作，在戰火綿延、民不聊生的期間，顯得過於奢侈。沒有人買畫，雪湖就沒了生計。他和楊三郎合計著到中國、南洋等非戰區開辦畫展，再將所得寄回家中。郭母年紀大了，阿琴帶著三個孩子扛下一家重擔，雪湖一出門就是好幾個月。逸安知道雪湖的牽掛，他承諾過，在繪畫的這條路上，雪湖儘管往前衝，他定會一路相挺。放下畫筆的逸安，騰出的雙手支撐著許許多多人，繪出的，是另一幅人生美景。

第三十三章

唯有勇敢前進者才能開拓活路

日本宣布投降，臺灣結束了五十年的二等公民殖民時代，歡天喜地迎來了新政府。家家戶戶掛起青天白日滿地紅的國旗，鞭炮聲此起彼落。

戰爭結束了好幾個月，一陣夜半裡的敲門聲驚醒了阿琴和郭母婆媳二人，眼前更形削瘦憔悴的雪湖帶著歷經滄桑的微笑說：「我回來了！」失而復得、久別重逢，讓郭母緊緊攬著眼前的雪湖、阿琴，相擁而泣。

逸安更是忙得閒不下來。投機者想找他參與「臺灣自治」的臺獨活動，他拒絕見縫插針。在國民政府來臺前，他和從中國返臺的石銘都想為國家盡一份心力，保護國家財產、維持社會治安。

陳澄波、雪湖都來了，大家聚在明月亭，努力學習新的國語——北京話，學習唱國歌。他們要積極迎接新的時代。

「戰火把一切燒光，等於燒掉咱這一代人的歷史，若讓我們從歷史中消失，這樣，下一代就不知道我們做了什麼了。」

澄波身為前輩，更是大師，他率先提出要恢復美術和文化，一定要把這輩畫家從臺展開始打下的基礎在臺灣重新扎根、重新復育！

◆　◇　　＋　　◇　◆

彩雲和桂香到山上廟裡拜拜求子，盼了那麼久的太平日子，失去的每個人，她都想要找回來。遠遠的，她看到一個熟悉的身影，

這幾年，逸安託人找遍了全臺灣的人——如月。彩雲不顧如月的反對，把她的行蹤告訴了逸安。

去找如月的人是石銘，因為戰爭而跛了腳的他，勇氣也缺了一角。他只是遠遠看著如月，不敢向前。如月沒回來，彩雲只好再上山去找她。

「光采和信心，是妳在他身邊的時候才有的！」

彩雲說著過去如月演戲帶給她的感動和帶著石銘的自信，勸說著如月回到大稻埕，回到她的舞臺。如月和石銘再度並肩而行，舉辦了簡單的婚禮。如月自己知道，她並不想嫁人，也不像愛過逸安那般愛著石銘，她愛的是舞臺上的人生，是戲劇的夢想。但她和石銘的人生，歷經波折苦難，再沒有分開的可能了。

石銘知不知道如月真正的想法？或許知道，或許不知道。但他很早很早，就已經把自己的《終身大事》交到如月的手裡。若是只能並肩而不能相望，那也是好的。

「人，不能太貪心，對嘸？」

◆　◇　◆　◇　◆

臺灣人一直以來並不貪心，只求平平順順過生活。畫家們努力籌辦「省展」、老百姓捱著肚子忍受物價飛漲，眼見新政府帶來的並非預期的安生日子，大家也沒太多抱怨，忍著、等著，總覺得「自由」、「民主」近在咫尺。

然而，上蒼對臺灣人何其嚴苛？何其冷酷？

二二八事件發生，出任協調的蔣渭川半夜逃離家門、女兒遭槍殺。當選省議員的陳澄波在遊街示眾後槍決於嘉義火車站前。大稻

埕褪去了金黃，血跡斑斑。

即便是這樣，他們仍然勇敢、善良。在槍聲大作的時候，他們奮勇保護中國商人免於受難；在輿論當頭的時候，他們禮敬送別相識已久的老友日本水產山口社長。不管國家到底是誰在當家，不管是中國人、臺灣人還是日本人，他們相信人性都是一樣的，像包種茶，微苦，但回甘。「走鋼索者的命運是只能前進，不許後退。唯有勇敢前進者才能開拓活路。」如果蒼天只給一條路走，臺灣人也會帶著尊嚴，勇敢地走下去。

時局依然紛亂，石銘始終期待的轉變卻沒有隨之而來，永遠審不過的劇本、上不了的舞臺，是如月和石銘始料未及的，他們決定離開，離開這片曾經的繁華，雖然還不知道要去哪裡，但他們確定不會放棄。「有一天，我們能在戲劇裡說出我們真正想說的話，那時候，我們一定會再回來做戲！」

◆　◇　◆　◇　◆

逸安被軍方逮捕刑求重傷而歸，看著板車上因為酷刑而奄奄一息的逸安，從小一起長大的阿明哭了，彩雲卻無比堅忍地說著：

「不要哭，我們沒有做錯任何事，不要哭。」

土地染血，逸安的家中悲傷重疊著喜悅，死亡交接著新生。江父在逸安入獄的期間溘然而逝，而彩雲抱著迎接逸安的，是在「明月亭」和如月商量著怎麼拯救逸安時，如月親手為彩雲接生的孩子，江父為其命名「幸雄」。

過去的黃金歲月結束，民主自由卻仍渺渺茫茫，那些青春歲月的夢想，依然還是夢想，一個時代結束，人生卻還未結束。逸安決心帶著一家人離開大稻埕，來到那個安靜、簡單、真心的草山。

風雨之後，希望的光，總是在的！

1 946年，戰後歸來，雪湖曾經畫下一幅〈驟雨〉，右上方鋪灑而下的光線，照著搖晃的小船。這艘小船在大風大浪中，依然奮力前進，那是曾經擔憂自己跨不過黑水溝，終於回到家鄉的雪湖對當時的自己，對當代的時局，依然充滿光明的期許。

「風雨之後，希望的光，總是在的！」

〈驟雨〉所表現的，並不是人們面對大自然的無力，而是意喻著那代臺灣人即使歷經各種磨難，但度過難關之後，依然能夠勇往直前、繼續樂觀的單純勇氣。

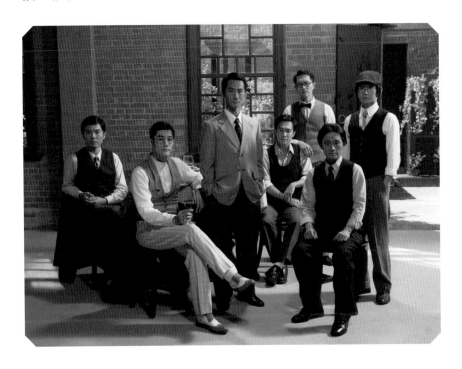

附　錄　一

說故事的人：
劇組幕後心得

我是最不想拍
《紫色大稻埕》的那個人

—— 導演　葉天倫

　　多年前，製作人母親在蔡瑞月舞蹈社和謝里法老師碰面，與老師洽談是否同意我們拍攝《紫色大稻埕》這部小說。在此之前，我們已將準備了超過十年的《大稻埕風雲》戲劇企畫案重新編寫，加入時空穿越元素，於是電影《大稻埕》在2014年賀歲檔期與大家見面。

　　拍攝《大稻埕》的時候，已經是我人生崩潰邊緣。第二部長片就挑戰這麼大的案子，還好幕前幕後都有臺灣電影一流團隊一起努力，才能重現1920年代的所有細節。

　　當我知道，公司居然還想要拍《紫色大稻埕》這個題材，一則以喜，一

則以憂。

　　喜的是，《大稻埕》製作時期我們累積了許多歷史資料的搜集和田野調查，能夠再一次製作這個日本時代的戲劇，美術道具、造型服裝等各部門設計師們當然躍躍欲試。

　　憂的是，在臺灣拍攝時代劇如此困難，被我稱為「駕駛747客機」的艱難等級，我還要再經歷一次嗎？作為我的第三部電視戲劇作品，我能夠拍出什麼樣不同於其他時代劇的氛圍？

　　2015，在我滿四十歲的這一年，《紫色大稻埕》還是開拍了。

　　一樣挑戰了非常多的紀錄：美國、日本、臺灣加起來超過三十處古蹟與歷史建物，陳設超過五十個場景；核心演員超過五十位，客串演員超過十五位；美術組多達十五人，其中有三位畫師專門負責臺灣前輩畫家作品的重新臨摹，及半成品的完成；演員在前期上閩南語課、日語課、古蹟導覽、美術館導覽、歷史課、繪畫課、裱框課等一連串挑戰，也讓我清楚看見臺灣影視產業的可能性，以及超級彈性。

　　拍攝過程中，我仍然多次想要放棄，想要逃離，還好有金獎團隊的全力付出，美國與日本團隊的使命必達；陳長綸導演和剪輯指導蕭汝冠的鼎力協助及創作討論；所有演員們不計利益的義氣相挺；三立莊文信執副和監製項德純、吳聖文的堅持到底；最重要的是我父母親的信任和堅定的意志，還有青睞影視和晴天影像全體同事不眠不休，才能順利完成《紫色大稻埕》這一部身負重任的大河連續劇。

　　但，無論我們拍攝、宣傳多麼辛苦，影視環境多麼令人沮喪，都沒有當年大稻埕這些祖先們經歷過的十分之一。每次只要想到這裡，就可以咬緊牙關再撐一下！

　　臺灣影視環境每況愈下，在這樣的情形中我們沒有放棄，仍然交出了《紫色大稻埕》這個作品。除了感謝所有協助我們的每位朋友，更要感謝一同收看觀賞的觀眾。「臺灣是臺灣人的臺灣」，期待更多影像創作者一同來拍攝臺灣的故事，這不但是使命，也是勇氣的傳承。

無縫溝通，
最有默契的劇組

—— 導演　陳長綸

　　《紫色大稻埕》講的是日治時期臺北市大稻埕一帶茶商、美術家們、戲劇工作者的故事。橫貫許多事件的是蔣渭水先生，他倡導了臺灣人民的自覺和政治平等的權益，其思想與形象樹立在每個人物的心中。

　　那個年代，藝術家們也是知識分子，不但矢志為自己的理想奮鬥，更為臺灣民眾從事了許多文化工作。他們被遺忘，並非年代久遠，而是政治環境的變遷——在歷史中刻意被忽略。

　　日本戰敗，原先期待回歸祖國的文化人士，竟遭受了比外來日本領臺時期更沉重的壓制。國民黨的國旗青天白日滿地紅插遍了臺灣，自此許多菁

英分子和商賈集中的大稻埕霎時變了顏色。藍、白和紅三色調合之後，就是紫色。

往後大稻埕的文化和繁榮就不再了。

謝里法老師記載了臺灣二十世紀上半葉，美術界前輩們許多動容的真人實事，經由攝製，青睞公司呈現了當年人文薈萃、繁華昌茂的大稻埕樣貌，著實不容易。相信這齣戲的完成，能讓更多人了解當年臺灣的藝術文化與茶業。

大時代下，眾多的政治、美術、茶行事件，各自夾雜著愛情、親情、友誼和與民族情懷……十分複雜。有時故事線過不去時，我看到自己也盡了份心力調整出來，有時則需靠工作人員和演員們共同解決。更高興的是與天倫導演的合作，沒有依賴語言溝通，而能呈現「無縫」銜接。

這次的拍攝讓我發現在臺灣有很多優秀的工作人員，至於演員們，即便只出現一、兩場戲也都經過仔細的選角。每集片尾浮現演職員的名字時，我就會有份感動。

很難忘的是，每逢劇組裡有人生日，為了讓蛋糕意外出現，製片組、導演組就要設計一個騙人的橋段。平時的工作已經很忙很累了，導演竟還要配合這樣的「演出」？！不過，最後總能產生驚喜，我想往後拍戲很難再有這樣的歡樂了。

讓歷史解凍

——— 編劇　高妙慧

　　改編謝里法老師的臺灣美術史小說《紫色大稻埕》，是件艱鉅的任務。不到百年前的大稻埕，既熟悉又陌生，近在咫尺又如此遙遠。小時候我家就在大橋頭不遠處，爸爸常在假日帶我們去圓山運動，媽媽總是去「中北街」採買香菇等南北貨。繁華的臺北城，大稻埕的天光下，百年前愛畫畫的少年人，發生過什麼樣的故事？

　　讀完小說，先做功課。無法穿越時空，只能靠著眾多的歷史資料、傳記、小說，如拼圖一般逐漸拼出那個時代大概的樣貌。眾多的真實人物該如何描述？說不完的故事要怎麼理出頭緒？經過幾次討論，我們決定採用「虛實交錯」的手法，以虛構的角色串起真實的人物，「假作真時真亦假；無為有處有還無。」

　　前輩畫家們用五彩的筆，畫出時代的風景；我們用戲劇影像，重新詮釋創作當時的風華。撐起大稻埕半邊天的茶商；蔣渭水先生的大安醫院和文化協會；上演京劇、電影和新劇的永樂座；談文論畫的喫茶店；用不同的方式勇敢追求理想的青春少年。陪著他們走過一回，彷彿再活過一世。

　　從歷史到小說，從小說到電視劇，我們試圖讓歷史解凍，加入新的材料，以現代觀點重新製作烹調，希望能吸引更多人來品嘗這道歷史大菜，給年輕人更多的勇氣，走出自己的路。

ㄉㄥ著《紫色大稻埕》

——— 編劇　林佳慧

2009年‧春。與製作人潘姐參加一場大稻埕的導覽行程，那是我參與青睞影視開發屬於大稻埕故事的第一堂課。

帶領導覽的李修鑑先生（〈望春風〉作詞人李臨秋先生的么兒）提及在〈望春風〉的歌詞當中：「十七八歲未出嫁，『當』著少年家」，他的父親曾明確交代這「當」字，就是要用「ㄉㄥ」這個音，才能表達歌詞裡，那種男女不期而遇、四目相對的「觸電」感。從「遇到」、「驚訝」、「意外」、「歡喜」到也許「驀然回首」的邂逅意境，一層又一層的情緒，僅僅輕快地單一字音，竟便凝成片刻時間與情感層次濃縮熬煉的韻味，將一個少女初遇少年那種欲語含羞的姿態表露無遺。終於，七年後，我們來到了《紫色大稻埕》。

1924年開始，盛其一時的黃金時代。以美術史為經，茶葉風華、新劇起落、民主與左派運動貫穿其間；以當代青年追尋夢想為緯，商賈家族的妻妾之道、青春男女的自由愛戀、男兒本色的隔海追夢、貧富之間的階級體諒、時代背景裡的仕女典範、時髦玩意、傳統吃食，無一不足；最終，走到時代的無奈與傷痕，以及這片土地上的每個人永遠、永遠不曾消逝的韌性與期盼。

延續七年前那日陽光下的感動，我想以美好書寫一個斷裂的時代。ㄉㄥ著大稻埕，那種充滿美感能量的觸動，於今猶存。與《紫色大稻埕》邂逅之時，請您也隨心流轉，走進時光的畫境中，ㄉㄥ著屬於您的感動。

畫家風采、茶葉風味、紫色風華

——— 剪輯指導　蕭汝冠

　　我小時候希望當一位畫家，長大之後逐漸淡忘夢想。我年齡增長之後喜歡喝茶，卻不知道臺灣茶葉的輝煌歷史。有趣的是，2015年青睞籌備多年的《紫色大稻埕》竟然是透過大稻埕一家茶行的起落興衰，縱觀整個時代的畫家風采，中間不乏臺灣長期被外來政權殖民的深沉哀嘆。

　　這樣的格局視野，讓我充滿躍躍欲試的心情，我也的確煞費苦心，努力想讓它在通俗易懂的鏡頭語言之下，呈現深刻厚實的時代脈絡。

　　我認識製作人潘姊十多年了，她對臺灣本土文化有一股強大的執迷和使命感，每次潘姊遇上重大困難在剪接室找我聊天時，總是侃侃而談這些畫家的故事，有些故事我已經知道卻假裝不知，誘發潘姊補充說明，她馬上神采奕奕，說得眉飛色舞，然後就重新燃起戰鬥力，繼續解決一波一波的難關。我在剪接室，精挑細選劇組辛勤耕耘的畫面，看著茶行裡面的畫家群像，內心波濤洶湧，一度百感交集。

　　有一回，我去木柵喝茶，和茶師與他的老朋友談今年鐵觀音。茶師的老朋友三代製茶，他不知道我的職業，突然問我：「蕭先生，最近有沒有看電視播一齣叫《紫色大稻埕》？」我佯裝不知，他繼續說：「這個節目把我父親和爺爺一代製茶的事情說得很深入，我很高興看到臺灣有這種節目，而不是慣有的腥羶色節目。」我笑而不語，內心竊喜，有什麼快樂，比得上一個陌生人在你面前稱讚自己參與其中的節目快樂呢？

處理日語臺詞時的「青睞方式」

——— 林田未知生（日本語文顧問）

我在《紫色大稻埕》飾演日籍美術老師石川欽一郎之外，也在幕後擔任日語臺詞翻譯、指導演員日語等日語相關工作。

描寫日治時代的《紫色大稻埕》裡面出現好多知識分子，以歷史上的事實來說，

跟日本人講話時，他們應該都用日語，但如果戲裡面有太多日語，觀眾的負擔會很重。電視臺可能是擔心這個，我能理解這個問題，只是如果石川老師一個人講日語、學生們都用臺語，老師好像變成局外人。怎麼辦？所以要拍石川老師的第一天，我在現場向導演請求：「我也要講臺語！」

第二集第二十八場，從東京回來的陳澄波用臺語抱怨。陳澄波：「日本同學以為臺灣去的都是高砂族，還有問我會不會拿筷子……」

石川老師以日文安慰徒弟。

石川：「（日語）以後臺灣學生多了，他們就會了解了。」

我問導演：「石川的臺詞前面，我可不可以加一句臺語『麥煩惱了』？」導演說：「可以！」就這樣，處理日語臺詞的新方式誕生了！

如果石川老師先用臺語回答陳澄波的臺詞，就算後面接的是日文臺詞，觀眾也會知道石川老師聽得懂其他人的臺語。我稱這樣的臺詞處理方式為「青睞方式」。用這樣的方式處理臺詞的話，觀眾不用負擔太多日語，石川老師也不用變成局外人。期待青睞影視能拍更多日治時代的戲，同時我也要努力學臺語，繼續發揮「青睞方式」的優勢。

讓好戲一直受到「青睞」

——— 施易男（飾 江逸安）

　　十年前，初嘗「青頻果」的滋味，激起了浪花一波波的《浪淘沙》。十年後，又受到「青睞」，再度共同揮灑出《紫色大稻埕》的黃金時代。十年，成就了一部經典，成就了作為一個演員的夢想，也成就了《紫色大稻埕》。

　　謝謝青睞，謝謝製作人潘姊、導演天倫對夢想的熱情，對戲的堅持，對臺灣文學的堅持。不過，不要再等十年了！希望年年都有經典推出，讓好戲一直受到「青睞」。

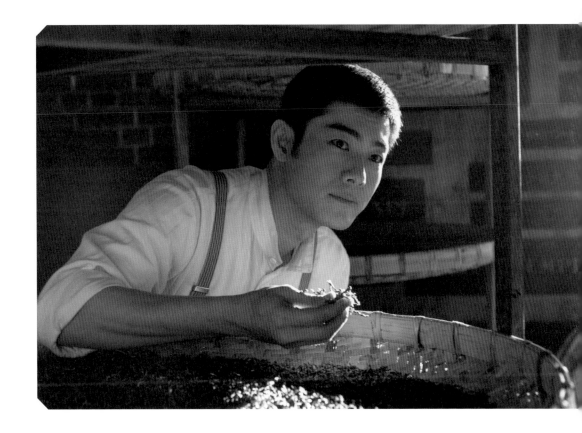

那個逝去的美好年代，其實很摩登

——— 柯佳嬿（飾 莊如月）

　　《紫色大稻埕》開拍前，我最擔心的是全臺語，還有年代感。很感謝青睞幫演員安排了臺語課以及歷史導覽課，我也看了那個時期的畫展，還有日治時期臺灣咖啡廳與喫茶店文化的書。

　　因為參與《紫色大稻埕》的拍攝，演出莊如月，才有幸體驗一百年前的臺灣，知道那時候的街道建築長什麼樣子，百姓怎麼過生活，學生們都為了什麼事情在努力，還有社會的氛圍以及人們的穿著。

　　那個逝去的美好年代，其實很摩登。不自由，卻也比想像中自由。我很喜歡葉天倫導演的作品裡，總蘊含了對這片土地的愛，因為我們懂得了自己出生長大的這個地方，才會對這個城市有聯結，才會有情感。

　　在臺灣很難得有年代的電視劇讓角色橫跨了二十年，非常完整。也讓我有幸經歷了一個女人的青春與愛情，有幸經歷了一個時代的動盪，做為演員，我覺得很幸福。

畫的生命本來就存在著

——— 李辰翔（飾 郭雪湖）

畫的生命本來就存在著，只是藉著我們的手畫出來。

這是我目前投入心力最多、拍攝期最長，觀眾回饋最多的一齣戲。因為《紫色大稻埕》要重建當時大稻埕的人文及歷史，所以拍攝前上了很多課，而在服裝造型、美術道具上考究也非常用心。感謝兩位導演葉天倫、陳長 綸，給演員非常大的空間，排戲時會跟演員討論很多細節和動作，一切都就緒後才會開始真正的拍攝。

郭雪湖老師是一位真實的人物，更增加了詮釋的難處，必須思考如何立體化成生活中的人。我們看到的都是文字的紀錄或照片，現在要藉由我的聲音和身體重現郭雪湖老師，成為生活中的呈現，我會比較注重他和母親的互動。透過郭雪湖老師的照片、畫作，找出他在繪畫路上及生命中每一個改變的轉折點，當找出這些改變之後，演員在表演上就可以做出區隔。

因為在拍攝前做了很多功課，大概已經理解郭雪湖老師當時創作的動機和理念，當真正在拍攝創作描繪稿或上色的時候，很奇妙的是，我總覺得畫的生命本來就存在，只是藉由我們的手畫出來。

最近常會有觀眾來跟我留言打氣，讓我清楚知道當初所做的努力是有回報的，我覺得這樣子好像就成功了。這是當初要重現郭雪湖老師這個角色，我最起碼應該要做到的事情，身為演員，讓我覺得格外受到肯定。

忠於人文本位的角度，讓角色更有溫度與活潑

─── 莊凱勛（飾 蔣渭水）

扮演蔣渭水讓我更清楚臺灣近代史，也更誘發出自己對自己所生長的這塊土地的認同感與更強烈的求知欲，其中包括那些我們早已遺忘，或教科書從來都沒說過的事。詮釋歷史人物最大也最難的功課就是要小心不要過度詮釋，以不因過度詮釋而失分為主要任務，畢竟他是確確實實存在的人物，而非無中生有的角色。

天倫導演一直給演員很大的自由度，是一個很尊重表演的導演，唯一跟他工作最多的，是我們都試著在眾所皆知的蔣渭水「偉人形象」中試圖找出更柔軟更有人味的另一面，這才是成功的角色。

看到演出之後，感覺當初跟天倫導演的判斷果然是對的。一開始網路鄉民們得知是由我來扮演時，各種反應跟意見都有，當然，因為觀眾對演員是陌生的，並沒有惡意或針對性，純粹是以過往對你這個人的作品來認識你，其中有支持的人，也有存疑的人，都屬正常。畢竟能扮演蔣渭水我自己也受寵若驚，由此可見他在觀眾心中的地位真的相當崇高，讓我更期許自己要努力詮釋好這個角色，也許不盡完美或真實，但至少蔣先生的精神層面部分一定要傳達完整才行。後來看到觀眾、網民的肯定與認可真的覺得很開心，也更相信扮演偉人並不在於強調他是如何偉大，而是應該更忠於人文本位的角度，讓角色更有溫度與活潑，才不致流於刻板。還是要再一次謝謝觀眾的肯定。

附　錄　二

每一顆螺絲釘都是重要的：
演職員表、感謝名單

演員陣容

主要角色

施易男	飾	江逸安／江幸雄
柯佳嬿	飾	莊如月
李辰翔	飾	郭雪湖（金火）
馬如龍	飾	江民忠
謝瓊煖	飾	陳順
鄭人碩	飾	石銘
林玟誼	飾	王彩雲
沛小嵐	飾	大娘素蓮
徐麗雯	飾	二娘麗美
林秀玲	飾	三娘桂香
傅小芸	飾	林阿琴
王鏡冠	飾	阿明

特別演出

莊凱勛	飾	蔣渭水
楊 烈	飾	郭雪湖（老年）
龍劭華	飾	蔡雪溪
江國賓	飾	陳澄波
嚴藝文	飾	林阿琴（老年）
黃宇琳	飾	婉華
吳鈴山	飾	楊肇嘉
黃懷晨	飾	阿勇
陳淑芳	飾	林阿琴阿嬤
湯志偉	飾	蔡繼琨
蔡明修	飾	繡莊店老闆

情商客串

呂雪鳳	飾	料理屋老闆娘阿雪
檢 場	飾	蔣渭川
王耿豪	飾	王添灯
楊麗音	飾	如月（老年）
丁 強	飾	石銘（老年）
李 璇	飾	彩雲（老年）
范瑞君	飾	產婆
樓學賢	飾	廣東商人
丁 寧	飾	商人婦
阿 嬌（謝雅琳）飾		媒人

畫家

江國賓	飾	陳澄波
曾子益	飾	陳植棋
米七偶	飾	石川欽一郎
馬場克樹	飾	鄉原古統
張 翰	飾	倪蔣懷
張靜之	飾	陳進
劉國劭	飾	任瑞堯
陳家逵	飾	李石樵
蔡力允	飾	林玉山
林義雄	飾	林玉山（老年）
許仁杰	飾	顏水龍
葉文豪	飾	楊三郎
張世賢	飾	廖繼春

Colour 喫茶店 / 明月亭

范時軒　飾　桃妹
黃聖雅　飾　錦玉
簡漢宗　飾　喫茶店領班

銘新劇團

黃浩詠　飾　阿土
薛宇廷　飾　阿忠
陳威佐　飾　小龍
游家瑋　飾　小白
王詩淳　飾　阿娟
唐　成　飾　劇團成員
許　豪　飾　劇團成員
邱逸峰　飾　永樂座經理
涂凱祥　飾　永樂座經理

其他角色

加賀美智久　飾　山口社長
葛西健二　飾　白峰巡查部長
上山博樹　飾　森田巡查部長
沈文凱　飾　大友巡佐
楊佩潔　飾　大寶珠
黃　淑　飾　阿滿
林筳論　飾　明珠
張孟豪　飾　阿昭
李吉祥　飾　民報記者

陳奕宏　飾　民報記者
鄧筠庭　飾　小寶珠
王俊傑　飾　劉金狗
陳萬號　飾　林桑
白川祐平　飾　日本記者
目代雄介　飾　美術館主管
久保寺淳子　飾　日本三省書店員工
家倉讓　飾　日本流浪漢
朱育宏　飾　石銘友人
陳建隆　飾　石銘友人
孔令元　飾　阿春

京劇團

京劇指導／梧優座
京劇聲音演出／許栢昂
京劇支援單位／國立傳統藝術中心、
國立國光劇團
京劇容妝／張美芳、張雪虹
京劇衣箱／朱建國、郝玉堂
京劇演出人員／呂家男、余季柔、王盈祺、
王佩宣、楊傑宇、劉尚炫、周蜜星、
徐佳祺、王鈺淋、方姿懿
京劇文武場／京胡 許家銘、月琴 韓忠羽、
三弦 陳珮茜、中阮 許雯雅、劉婷汝、
司鼓 孫連翹、大鑼 葉俊銘、鐃鈸 陳胤儒、
小鑼 許鈞炫

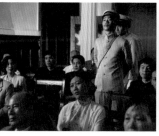

製作團隊

總製作人／莊文信	陳設執行／江惠宇、黃詩閔、吳政霖
監　製／項德純、吳聖文	現場美術／傅逸中
製　作　人／葉金勝、潘鳳珠	畫　師／陳聖珊、周怡賢
統　籌／葉丹青	書法師／徐薇
原　著／謝里法	美術助理／謝慧萍、劉惠瑜、鄭力升、
導　演／葉天倫、陳長綸	鄧茵、游文昕、陳星螢、林彥君
編　劇／高妙慧、林佳慧、劉宇均	造型指導／王佳惠、姚君
文史顧問／郭雪湖基金會、	造型組／林千千、鐘函蓉、葉品宜
蔣渭水文化基金會、李欽賢、李宜修	梳　妝／傅秀鳳
製片統籌／蔡依芸	化　妝／何嘉晏
企　畫／林素如、卓姿吟	服　裝／簡卉汝、鍾佳瑋、石嫩瀅、賴佩雯
製　片／楊顏昌、蘇國興	梳化助理／李婕、黃瓊慧
現場製片／熊文華	成音指導／蔡篤易
後期執行／洪子鵬	成音組／嵐豹‧樂勒曼、張志堅、陳義昌
副導演／喬湘	場務領班／潘清雄
場　記／吳沛容	場務組／蔡濠義、解智賢、林暐勛
製片組／彭子軒、羅正坤、許家睿、林曼筑	演員管理／黃子芹、王秀怡
攝影指導／陳宗志	行銷協調／陳依琳、曾齡萱、董馨
攝影組／黃致榮、詹宇修、黃茂傑、	財務管理／林佩霓、吳冠儀
蔡宸毅、賴忠毅	隨片記錄劇照／蔡宗翰
二機攝影師／蔡宗哲、陳家融	數位後期製作／臺北影業股份有限公司
二機攝影組／林展億	後期統籌／張宇廣
燈光指導／謝漢錫	剪輯指導／蕭汝冠
燈光組／許嘉哲、趙金富、陳俊良、李堉城	剪輯組／陳建志、林政宏
藝術總監／張季平	後期協調／江金燕
美術指導／許英光	檔案管理／楊淑媛、羅逸傑
美術執行／郭璇	粗調校正／楊淑媛

AVID助理／陳映文、謝彗琦

調光師／陳美緞

套調光助理／陳致宇

數位編碼／溫駿嚴、吳宜豐、王素禎、

劉加宥、梁承宗

後製錄音／嘉莉錄音工房

音樂指導／吳柏醇（嘉莉）

配樂編曲／吳嘉祥、許一鴻、林耿農

後製配樂／簡淑歡、陳玠含

音　效／吳培倫、陳融

攝影器材／蜻蜓製作傳播

燈光器材／元鉅影像

成音器材／猴子電男孩影藝

場務器材／協明影視器材

經紀公司演員管理／魏景胤、黃士庭、

黃于珮、張均晨、謝惠菁、廖介山、徐瑋、

陳秋萍、徐詠安、蔡佳容、林育瑛、

黃傳寶、黃艾瑞、白崇儀、鄭晴芳、

黃重仁、蔡宓潔、黃瓊芬、許書銘、

許芝琦、曹芳瑜、林依聖、簡義哲、

陳雅珊、尉尹蒨、王自強、李家珍、

陳小彤、小浮、Apple

後期製作／三立電視臺

視覺設計／陳文耀、蔡松樽、邱孟彥、

饒育嘉、戴宜恆、王靖雅

預告剪接指導／李明華

後期編輯／蘇啟雲

字　幕／三立字幕組

行銷宣傳／廖翎妃、王宗彬、高于婷、

陳湘淩、黃昱哲

劇　照／涂敏勝

美國拍攝團隊

攝影師／陳國隆
攝影組／李昀
燈光師／莊勝欽
梳化師／姚妤
現場美術／江惠宇
Producer／James Z. Wu、吳瑞龍
Location Manager／Naomichi Hosoya
Key Grip／Thomas Spingola
Best Boy／Alan Steinheimer
Audio Engineer／Anton Herbert
2nd AC／Steve Dung
Production Assistant／Jeanette C. Lau、劉詩淇
Production Assistant／Chris Tolan
Production Assistant／Daniel Ancheta
Production　Assistant／Diana Chen、陳伊妮
Production Assistant／Ben Yen
Envision Productions，Inc. 海華傳播公司

日本拍攝團隊

製　片／范健祐
製片助理／內藤諭
攝影助理／石川真吾
錄音師／甲斐田哲也
錄音助理／戶根太郎
現場翻譯／久保寺淳子

美國遊船協助團隊

大船船名／Benjamin Walters
船長：Lee Stimmel
船員：Paul Featherston、
Zaki Lisha、Ben Wengrofsky
小船船名／Kindred Spirits
船長：Robert Tseng、曾慶平

感謝名單

感謝單位

郭雪湖家族／林阿琴女士、郭禎祥女士、
郭香美女士、郭珠美女士、郭松年先生

陳進家族／蕭成家先生

林玉山家族／林柏亭先生

蔣渭水文化基金會／蔣朝根先生、蔣理容女士

文山茶行／王淑堅女士

迪化街／金合發香鋪

迪化街／葉晉發商號 葉宏圖先生、
葉晏廷先生、葉守倫先生

臺北市立美術館

藝術家出版社

東之畫廊事業有限公司／劉煥獻先生

李青蓉、李淑楨、婕菲、柯淑勤、鍾欣凌

專業指導

片頭題字／張炳煌

歷史指導／單兆榮

臺語顧問／小戽斗、陳豐惠

日本語文顧問／林田未知生

膠彩畫指導／羅維欽

佛像畫指導／劉家正

裱褙指導／小雅畫廊

刺繡、八仙彩指導／婕瑀女士

舞蹈指導／陳麗如

舞臺燈光指導／有夠亮有限公司

授權單位

音樂授權／財團法人蔣渭水文化基金會、
財團法人和成文教基金會、呂聖斐、
奇美文化發展文化事業有限公司
CG授權／兔將影業
畫作授權／郭雪湖基金會
郭雪湖
〈雞群鶴立〉
〈溪山隱士〉
〈松壑飛泉〉
〈豚舍秋色〉
〈錦秋〉
〈瀞潭〉
〈圓山附近〉臺北市立美術館典藏
〈南街殷賑〉臺北市立美術館典藏
林阿琴
〈南國〉臺北市立美術館典藏
〈黃莢花〉臺北市立美術館典藏
畫作授權／財團法人陳澄波文化基金會
陳澄波
〈自畫像〉
〈淡水夕照〉
〈岡〉

冠名贊助

萬家香純佳釀

協助拍攝

郭雪湖基金會
財團法人蔣渭水文化基金會
新芳春茶行兩合公司
興富發建設股份有限公司
齊裕營造股份有限公司
有記茶行
教育部
臺灣大學
臺灣大學社會科學院
臺北市政府
臺北市政府文化局
臺北市文化基金會
臺北市電影委員會
新北市政府
新北市政府文化局
新北市協拍中心
板橋435藝文特區
桃園市政府文化局
桃園協拍中心
新竹市政府／公關新聞科
駐日代表處臺灣文化中心／
朱文清、白羽弥仁、高瀨廣行
日商全日空輸股份有限公司臺灣分公司／
島一範先生
統一蘭陽藝文股份有限公司

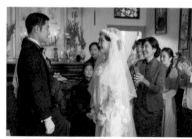
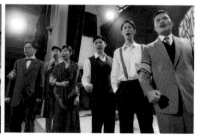

行銷協力

臺北市政府觀光傳播局

風傳媒

民報

臺北霞海城隍廟

大稻埕國際藝術節

蔡瑞月舞蹈研究社

財團法人彭明敏文教基金會

世新廣電人

臺中大魯閣新時代購物中心

新光三越百貨桃園站前店

貳零年華

台湾物產

漢珍數位圖書股份有限公司

Vidol影音

三立娛樂星聞

**本劇由文化部影視及流行音樂產業局
103年度旗艦型連續劇補助**

青睞影視　製作

三立電視　製作著作

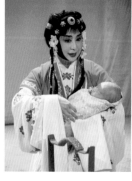

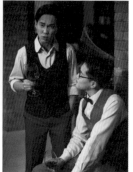

附　錄　三

追本溯源：
參考書目

謝里法老師著作

紫色大稻埕

變色的年代

日據時代臺灣美術運動史

臺灣出土人物誌

我所看到的上一代

原色大稻埕：謝里法說自己

臺灣美術研究講義

關於郭雪湖與美術史

四季‧彩妍‧郭雪湖／廖瑾瑗

油彩‧熱情‧陳澄波／林育淳

俠氣‧叛逆‧陳植棋／李欽賢

水彩‧紫瀾‧石川欽一郎／顏娟英

高彩‧智性‧李石樵／李欽賢

閨秀‧時代‧陳進／行政院文化建設委員會、雄獅美術月刊社　策畫

自然‧寫生‧林玉山／行政院文化建設委員會、雄獅美術月刊社　策畫

蘭嶼‧裝飾‧顏水龍／行政院文化建設委員會、雄獅美術月刊社　策畫

陽光‧印象‧楊三郎／行政院文化建設委員會、雄獅美術月刊社　策畫

臺灣美術全集／藝術家雜誌社

山地門之女：臺灣第一位女畫家陳進和她的女弟子／江文瑜

阮若打開心內的門窗／王昶雄

表現出時代的「Something」：陳澄波繪畫考／李淑珠

風景心境：臺灣近代美術文獻導讀／顏娟英

臺灣近代美術大事年表／顏娟英

20個臺灣藝術家的故事／劉宗銘（兒童文學）

繪淡水／新北市淡水古蹟博物館

臺灣美術閱覽／李欽賢

臺灣美術之旅／李欽賢

臺灣近代美術創世紀：倪蔣懷、陳澄波與黃土水見證臺灣史／李欽賢

追尋臺灣的風景圖像／李欽賢

日帝殖民下臺灣近代美術之發展／楊孟哲

日治時代臺灣美術教育（1895～1927）／楊孟哲

何謂臺灣？近代臺灣美術與文化認同論文集／行政院文化建設委員會

臺灣美術百年回顧學術研討會論文集／蔡昭儀主編（臺灣美術館）

島嶼風情：日治時期臺灣美術之研究／李普同等（臺灣美術館）

關於臺灣史與時代影像

帝國興亡下的日本‧臺灣：1895～1945年寫真書／王佐榮

隱藏地圖中的日治臺灣真相：太陽帝國的最後一塊拼圖／陸傳傑

臺灣的古地圖：日治時期／李欽賢

走進日治臺灣時代：總督府圖書館／張圍東

日治時期的臺北／何培齊

日落臺北城：日治時代臺北都市發展與臺人日常生活（1895～1945）／葉肅科

臺北一九三五年／作者：梅心怡，趙家璧　繪者：趙大威，韓采君

命運難違／林煇焜著，邱振瑞譯

臺灣史100件大事／李筱峰

被混淆的臺灣史：1861～1949之史實不等於事實／駱芬美

日據下臺灣大事年表／葉榮鐘

臺灣歷史年表／楊碧川

破曉時刻的臺灣：八月十五日後激動的一百天／曾健民

還原二二八／楊渡

島嶼的另一種凝視／楊渡

少年臺灣史：寫給島嶼的新世代和永懷少年心的國人／周婉窈

島國顯影〈第一輯〉／創意力文化事業有限公司

關於蔣渭水與民主追求

蔣渭水先生全集／蔣渭水著　蔣朝根編校

自覺的年代：蔣渭水歷史影像紀實／蔣朝根

獅子狩與獅子吼：治警事件90週年紀念專刊／蔣朝根

蔣渭水傳：臺灣的孫中山／黃煌雄

民族正氣：蔣渭水傳／丘秀芷

日據時代的臺灣議會設置請願運動／周婉窈

臺灣文化協會滄桑／林柏維

日據下臺灣政治社會運動史／葉榮鐘

臺灣政治運動史／連溫卿

百年追求：臺灣民主運動的故事　卷一　自治的夢想／陳翠蓮

百年追求：臺灣民主運動的故事　卷二　自由的挫敗／吳乃德

百年追求：臺灣民主運動的故事　卷三　民主的浪潮／胡慧玲

陳逸松回憶錄（日據時代篇）／陳逸松口述　林忠勝撰述

林獻堂傳／黃富三

楊肇嘉傳／周明

吳新榮回憶錄：清白交代的臺灣人家族史／吳新榮

吳新榮日記全集／吳新榮

臺灣人物群像／葉榮鐘

日據時期臺灣學生運動（1913～1945年）／藍博洲

荊棘之道：臺灣旅日青年的文學活動與文化抗爭／柳書琴

關於服裝

制服至上：臺灣女高中生制服選／蚩尤

漫畫臺北高校物語／陳中寧（繪畫，1989-）

臺灣服裝史／葉立誠

關於茶葉

臺灣的茶葉／行政院農委會茶業改良場

引領臺北走向世界舞臺的茶文化特刊／高傳棋

茶行的女兒／王淑婉

打開茶箱的故事：臺灣老茶仔店／曾至賢

臺灣茶人王水柳／王水柳、藍博洲

王添 紀念輯／張炎憲主編

臺灣茶廣告百年／張宏庸

關於新劇／京劇

舊劇與新劇：日治時期臺灣戲劇之研究（1895～1945）／邱坤良

劇場與道場，觀眾與信眾：臺灣戲劇與儀式論集／邱坤良

飄浪舞臺：臺灣大眾劇場年代／邱坤良

日據時期臺灣新劇運動（一九二三～一九三六）／楊渡

史實與詮釋：日治時期臺灣報刊戲曲資料選讀／徐亞湘

日治時期中國戲班在臺灣／徐亞湘

張深切全集／張深切

林摶秋／石婉舜

張維賢／曾顯章

金色夜叉／尾崎紅葉著，邱夢蕾譯

國民公敵An enemy of the people／易卜生著，劉森堯譯

關於時代生活

日治臺灣生活史：日本女人在臺灣，第1～4卷／竹中信子

人人身上都是一個時代／陳柔縉、梁旅珠

舊日時光／陳柔縉

島嶼浮世繪：日治臺灣的大眾生活／蔣竹山

百年不退流行的臺北文青生活案內帖／臺灣文學工作室

躍動的青春：日治臺灣的學生生活／鄭麗玲

日治時期臺北高等學校與菁英養成／徐聖凱

太陽旗下的魔法學校：日治臺灣新式教育的誕生／許佩賢

臺灣摩登咖啡屋／文可璽

女給時代：1930年代臺灣的珈琲店文化／廖怡錚

好美麗株式會社：趣談日治時代粉領族／蔡蕙頻

戀戀臺灣風情：走過日治時期的這些人那些事／林衡道、邱秀堂

日本時代的那些事／AKRU等人

「勿忘臺灣」落花夢／張秀哲

宮前町九十番地／陳柔縉

榮町少年走天下：羅福全回憶錄／羅福全、陳柔縉

臺灣西方文明初體驗／陳柔縉

臺灣幸福百事／陳柔縉

囍事臺灣／陳柔縉

沒有電視的年代：阿公阿嬤的生活娛樂史／林芬郁、沈佳姍、蔡蕙頻

阿媽的故事／江文瑜

消失中的臺灣阿媽／曾秋美訪問、江文瑜編

阿母的故事／江文瑜

大稻埕查某人地圖：大稻埕婦女的活動空間近百年來的變遷／陳惠雯

日治時期（1895-1945）繪葉書【臺灣風景明信片】全島卷／張良澤、高坂嘉玲主編

廣告表示：＿＿。老牌子・時髦貨・推銷術，從日本時代廣告看見臺灣的摩登生活／陳柔縉

www.booklife.com.tw reader@mail.eurasian.com.tw

圓神文叢 200

紫色大稻埕： 繁華之夢的時光旅圖

製作・著作／三立電視、青睞影視
文字撰稿／高妙慧、葉綺玲（時光旅圖記事）
文字撰稿／林佳慧（影視小說）
劇　　照／蔡宗翰、涂敏勝
圖文整理／林素如、曾齡萱
發 行 人／簡志忠
出 版 者／圓神出版社有限公司
地　　址／台北市南京東路四段50號6樓之1
電　　話／（02）2579-6600・2579-8800・2570-3939
傳　　真／（02）2579-0338・2577-3220・2570-3636
總 編 輯／陳秋月
主　　編／吳靜怡
專案企畫／賴真真・沈蕙婷
責任編輯／吳靜怡
校　　對／吳靜怡・周奕君
美術編輯／林雅錚
行銷企畫／吳幸芳・張鳳儀
印務統籌／劉鳳剛・高榮祥
監　　印／高榮祥
排　　版／陳采淇
總 經 銷／叩應股份有限公司
郵撥帳號／ 18707239
法律顧問／圓神出版事業機構法律顧問　蕭雄淋律師
印　　刷／國碩印前科技股份有限公司
2016年8月　初版

定價 350 元　　　　ISBN 978-986-133-585-8

從布衣百姓、畫家工匠到知識菁英，從大稻埕茶行焙籠間的揮汗壯
丁、揀茶閒話家常的女眷、到永樂座舞臺上千變萬化的女伶面孔，完
整呈現當時的臺灣生活面貌，讓看似獨立發展的各種歷史時空縱橫交
織。臺灣史因此不再是彼此平行隔離的線條，而是立體存在的共同生
命經驗。

——《紫色大稻埕：繁華之夢的時光旅圖》

◆ **很喜歡這本書，很想要分享**

圓神書活網線上提供團購優惠，
或洽讀者服務部 02-2579-6600。

◆ **美好生活的提案家，期待為您服務**

圓神書活網 www.Booklife.com.tw
非會員歡迎體驗優惠，會員獨享累計福利！

國家圖書館出版品預行編目資料

紫色大稻埕：繁華之夢的時光旅圖 /三立電視，青睞影視 著.
-- 初版. -- 臺北市：圓神，2016.08
224面；17×23公分. -- （圓神文叢；200）
ISBN 978-986-133-585-8（平裝）

1.電視劇

989.2 105010873